十年。

A DECADE

原來，我也可以拍出好照片

十年前，我喜歡上一個名叫 Cheese 的女孩。有次和她一起到墾丁旅行，因為沒帶相機，於是就在 7-11 買了一台柯達即可拍，想為這趟旅程留下美好的記錄。而我萬萬沒想到，那趟旅途中所拍攝、滿溢著南國燦爛陽光與女孩笑容的那組相片，竟開啟了我的攝影之路。

只因恐懼隨時可能發生的瞬逝，所以我不斷地拍……

交往到結婚的十年間，Cheese 因為生病治療，身體有過許多變化。除了有段期間大量掉髮，現在又因為藥物治療而急速發胖。面對隨時可能失去生命的威脅，曾讓我們兩個感覺十分恐懼，因此我更不斷地、努力地拍，希望能再多為彼此留下些共同的記憶。我，想用自己最喜歡的方式記錄，留下與她共度的快樂、美好與傷悲。

我真的不是攝影師

因為買不起昂貴的攝影器材，關於攝影的知識、技巧也懂得沒有其他人多，所以每回有幸展出，被朋友戲稱為「大師」時，我只能笑笑回答：「是心虛汗濕一片的大濕。」截至目前，我絕大部分的作品都是拍攝自己與老婆生活的樣貌，所以與其說我是攝影師，倒不如浪漫地稱我為「時光的採集者」。因為我的每張照片都是採集，採集某個時刻當下的光景、樣貌、細瑣的氣味，甚至起伏心跳。

轉眼，就過了十年……

其實，出版這本攝影集的理由很個人。想把它獻給 Cheese，希望她永遠都能用笑容為活下來繼續 fighting，因為，我們還要一起共度未來更多美好的十年。除此之外，我也希望透過《十年》的出版，與各位喜歡攝影、拍照的朋友們分享自己拍照的信念：我認為攝影最重要的是──愛與熱情。請珍惜生活中所有的人、事、物，熱愛活著的美好時光，我深信，沒有精密的攝影器材，不懂艱澀的攝影技巧，也能用最簡單的方式，捕捉驚豔世界、讓人動容的影像。

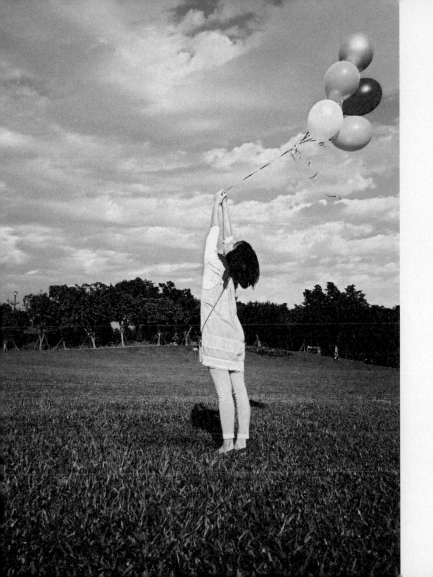

[飛]ㄈㄟ 鳥類、昆蟲類或航空機械騰行於空中。準備好跟我們一起｛飛｝了嗎？

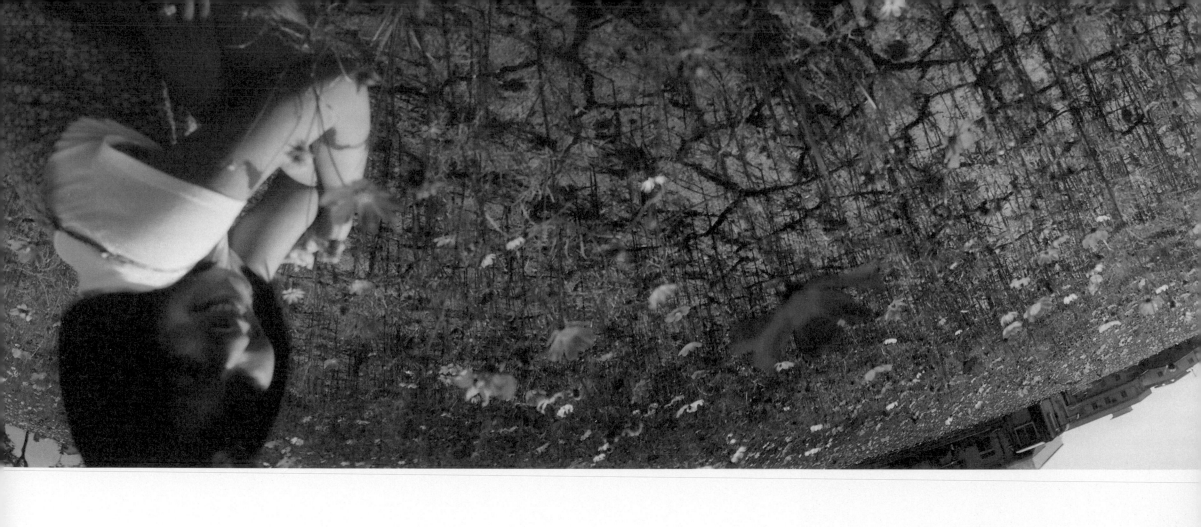

[海棠開北] ㄏㄞˇ-ㄊㄤˊ ㄎㄞ-ㄅㄟˇ ㄈㄨˊ氏繁花重瓣海棠，豪華盛開。

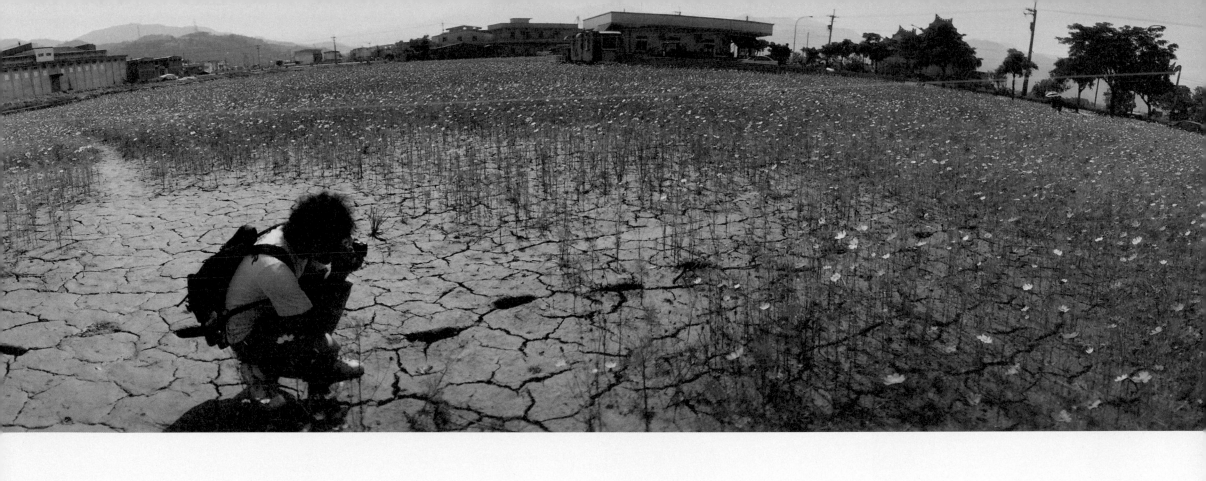

[不歸路] ㄅㄨˋ、ㄍㄨㄟ ㄌㄨˋ、知道可能沒有好結果，卻仍繼續向前。攝影，是一條{不歸路}……

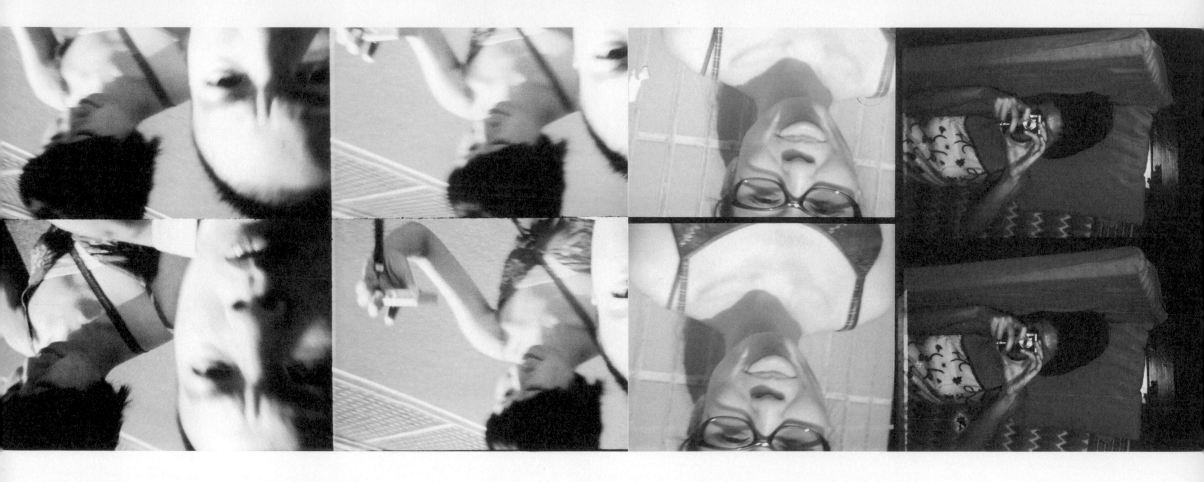

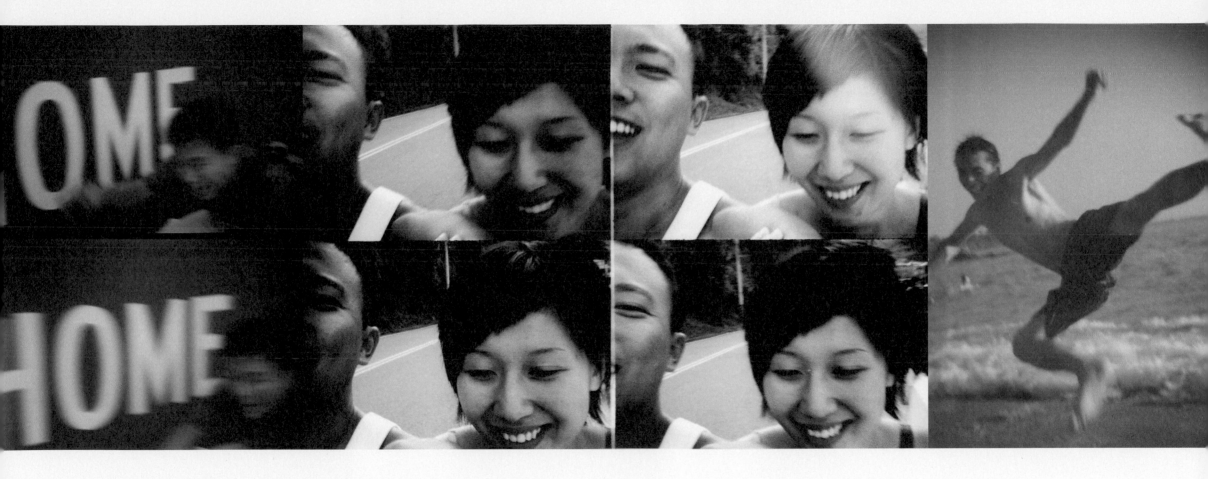

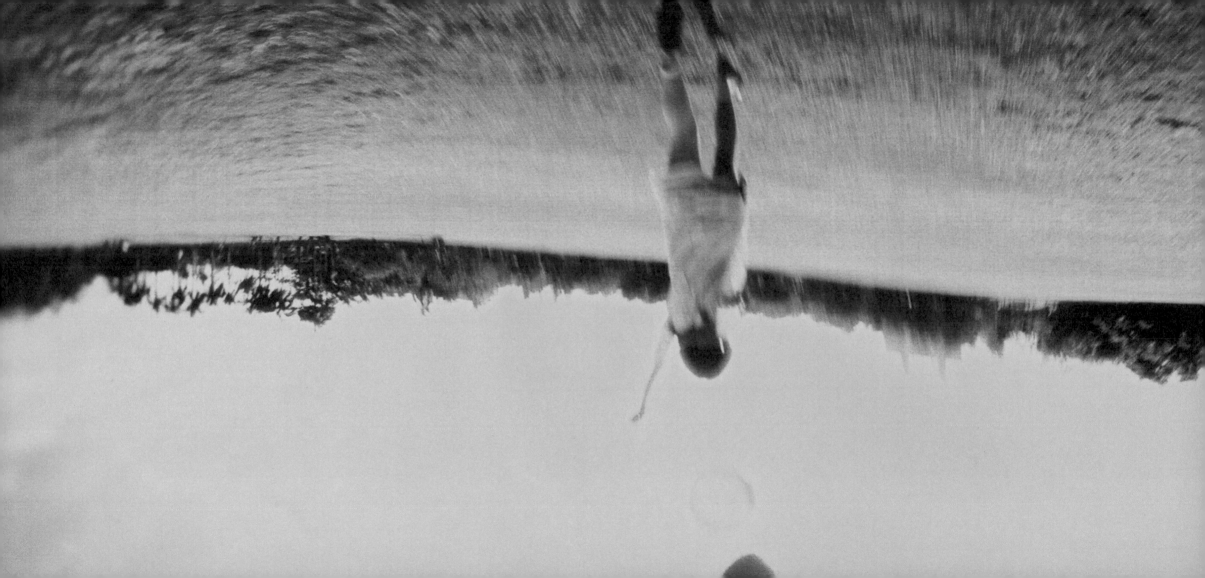

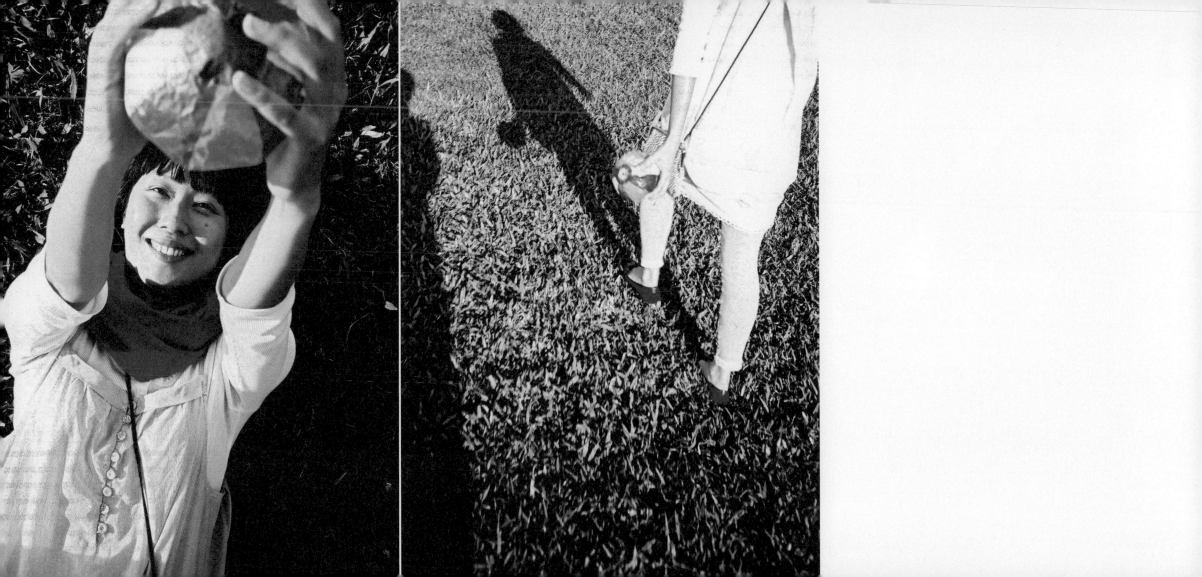

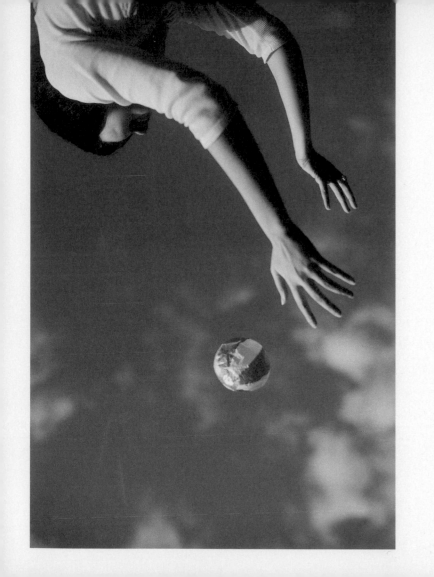

華燈初上，圓滿如鏡（滿）。圓鏡之為「華」。

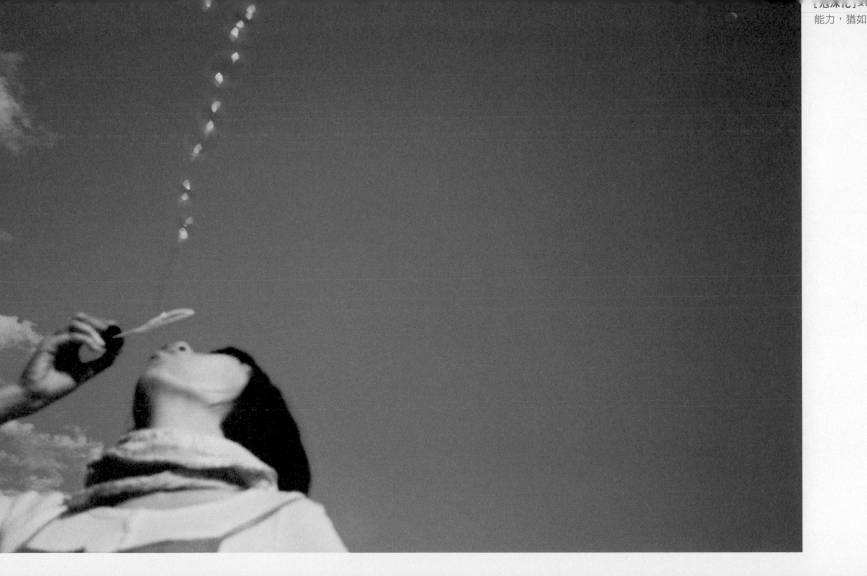

【泡沫化】又謂⋯⋯，指資產價值超過實體經濟，喪失長大的繼續發展能力，猶如泡沫一般容易破裂。現在的幸福，也會{泡沫化}嗎？

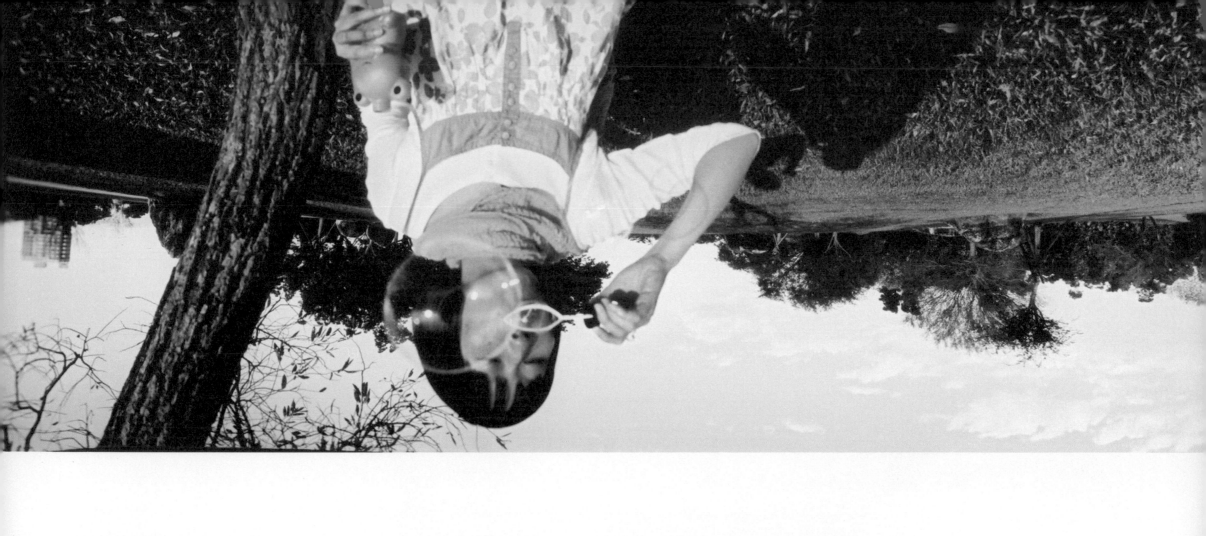

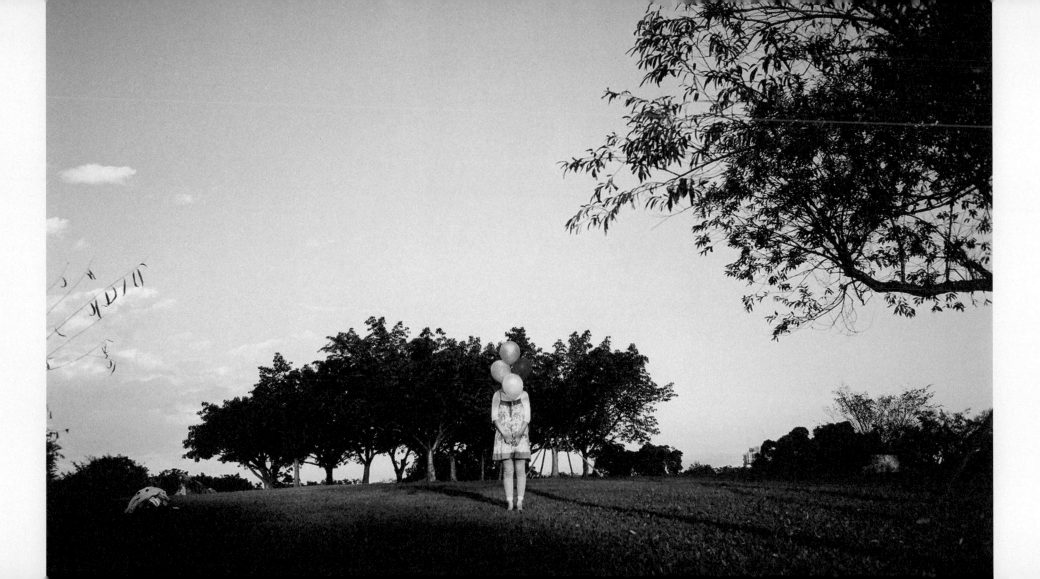

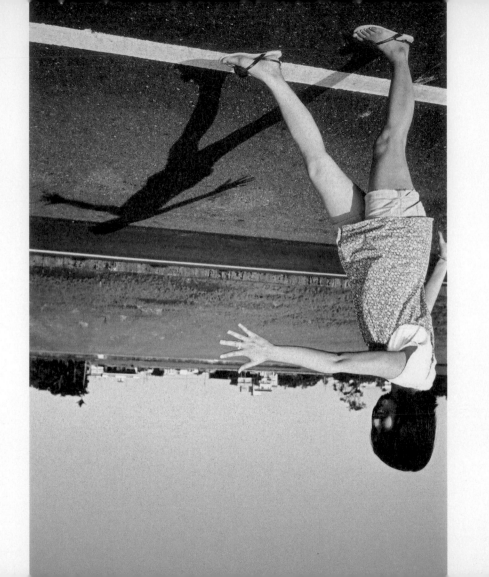

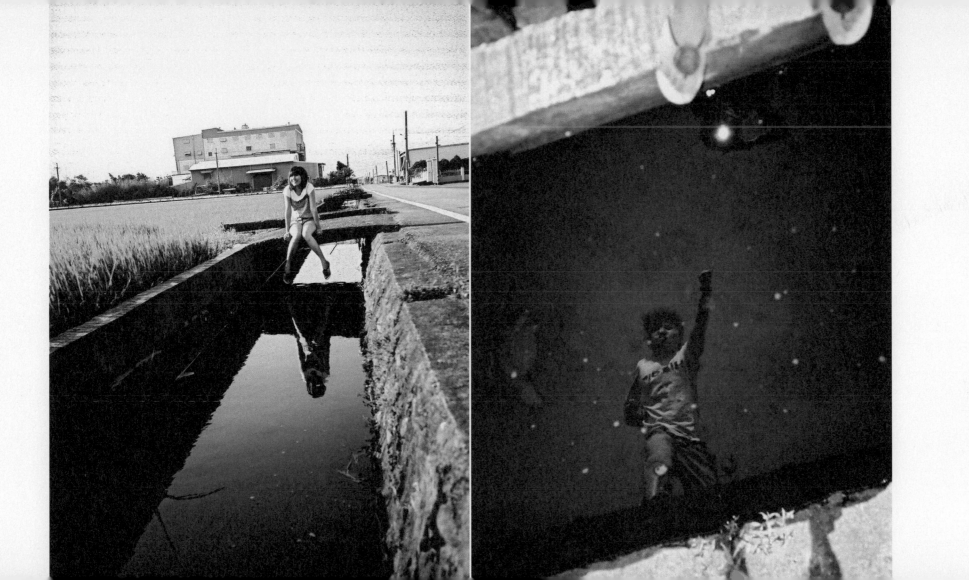

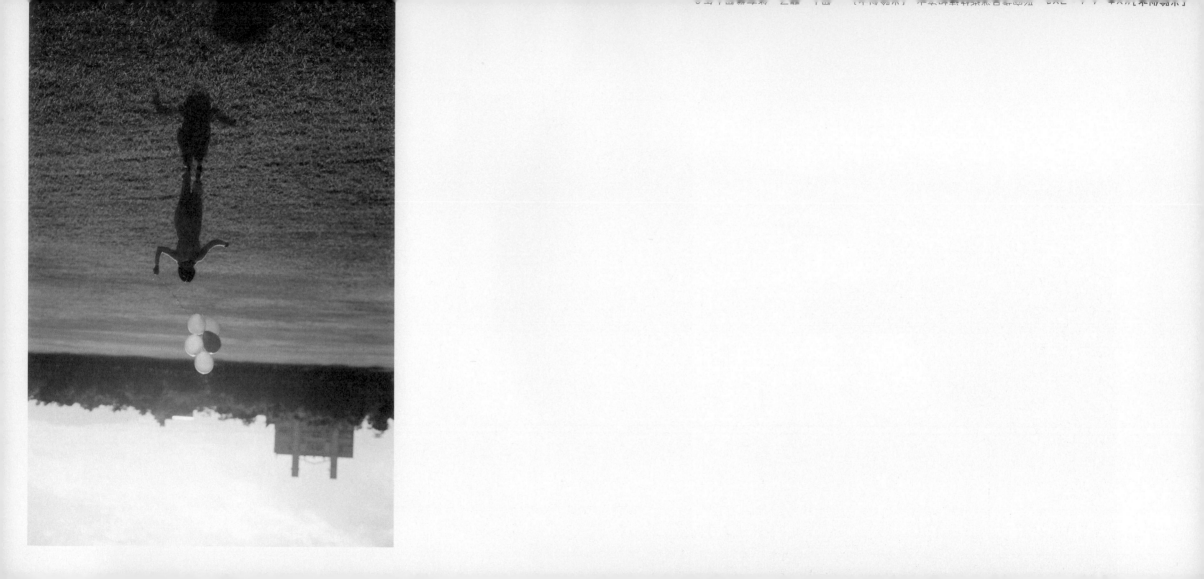

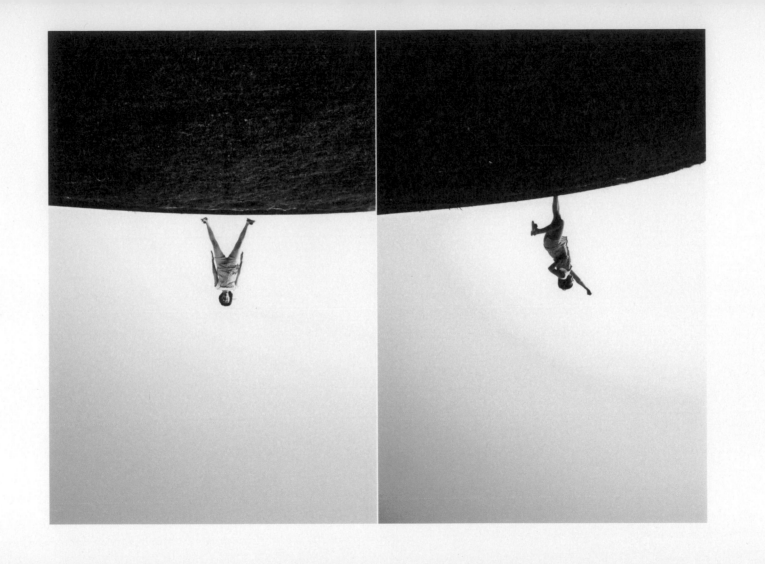

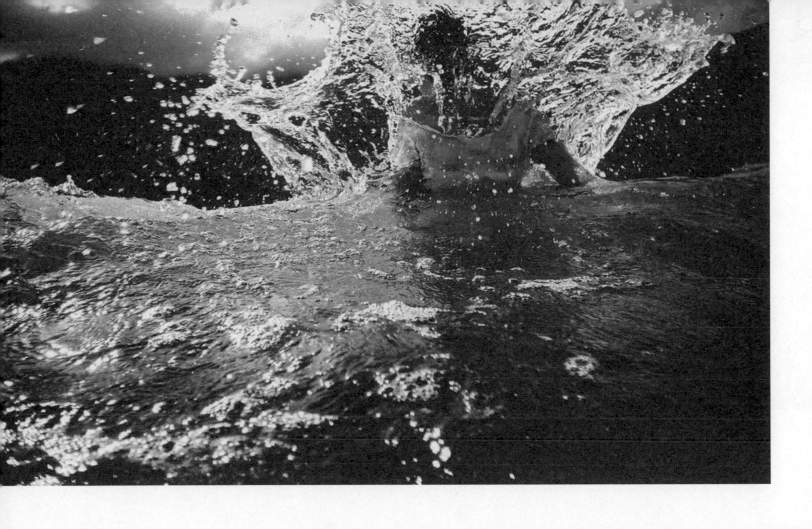

[大暑]ㄉㄚ、ㄕㄨˇ [1]極熱的天氣；[2]二十四節氣之一。夏天，是我們最喜歡的季節。每年｛大暑｝，必得到海邊享用熾熱的豔陽與滾滾浪花。當然，化療完迎接的第一個盛夏，也不能例外。

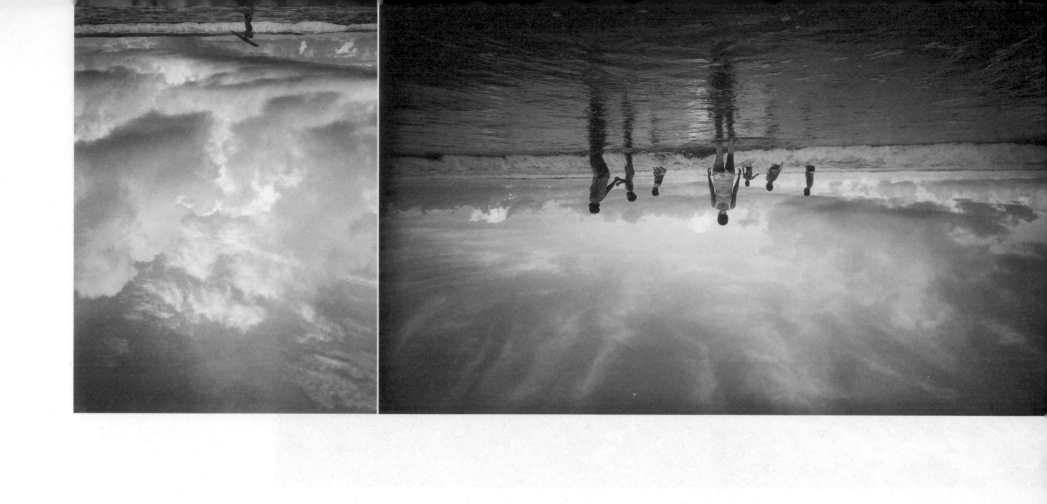

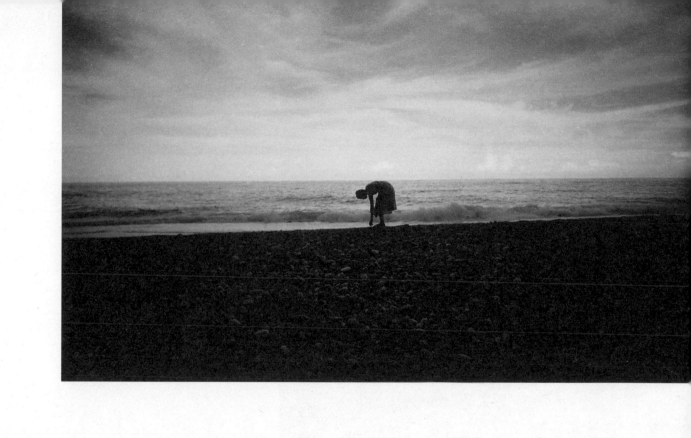

[採集]ㄘㄞˇ ㄐㄧˊ 採取蒐集。與其說我是個攝影師，倒不如浪漫地稱我為「時光的 {採集} 者」。

［沁人心脾］くーㄣˋ ㄖㄣˊ ㄒーㄣ ㄆーˊ 滲透到人的心肝脾臟，形容感受深刻。

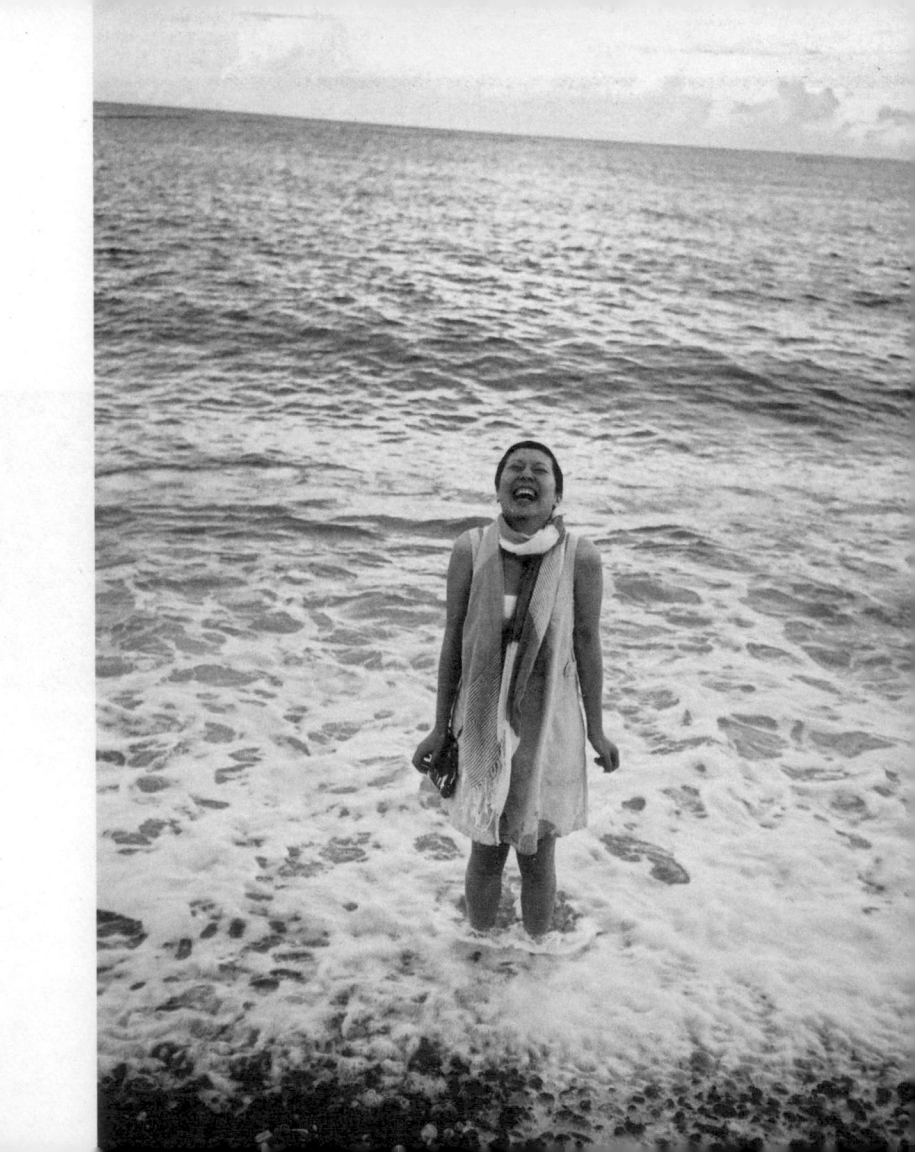

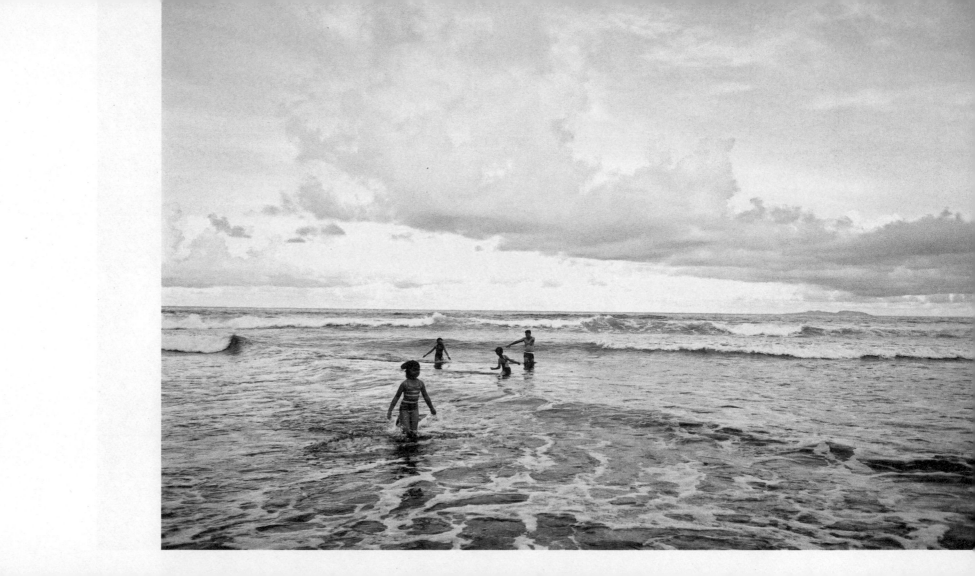

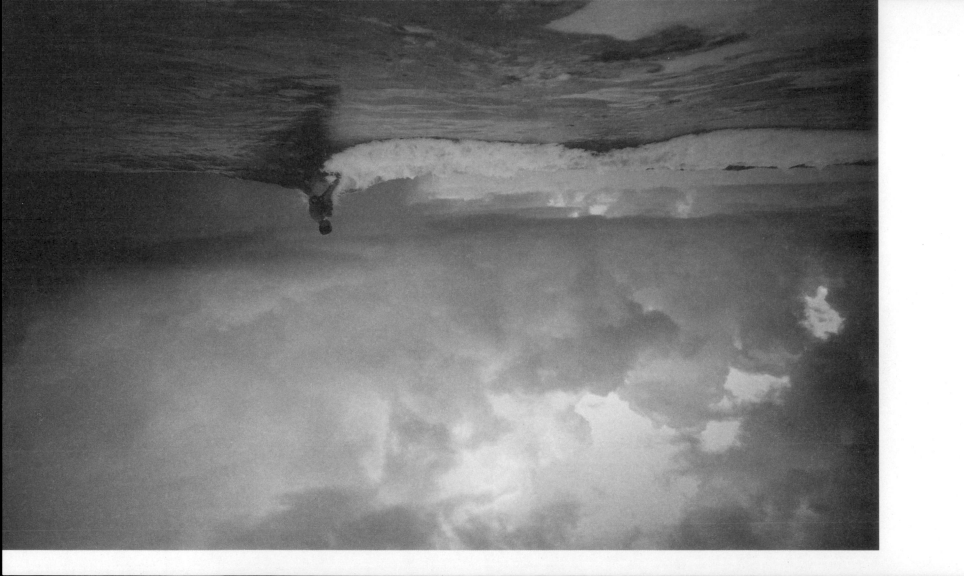

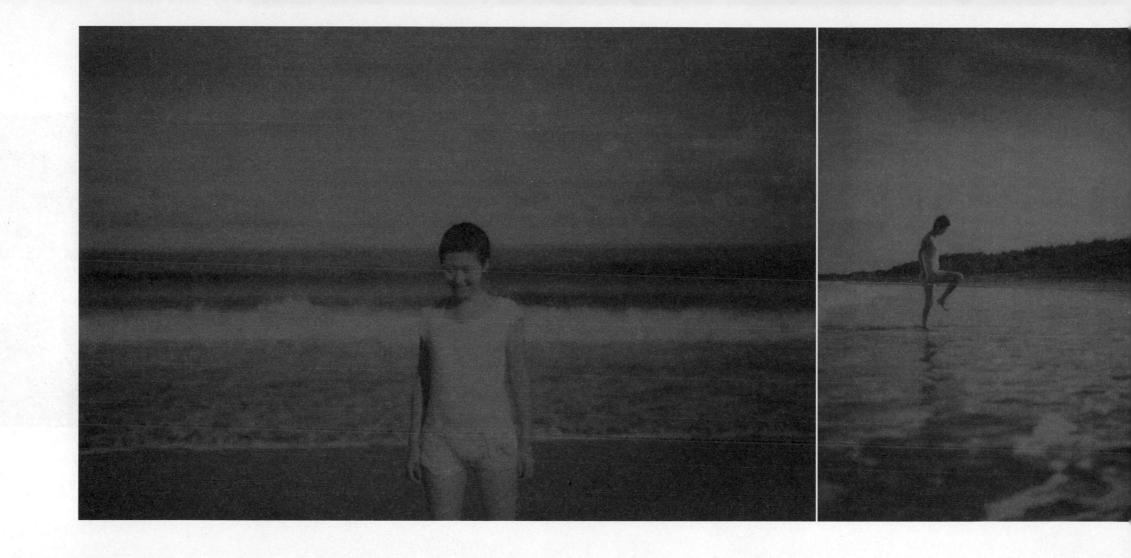

[**兩小無猜**]ㄌㄧㄤˇ ㄒㄧㄠˇ ㄨˊ ㄘㄞ 稚齡時，彼此天真無邪，毫無避嫌與猜疑。

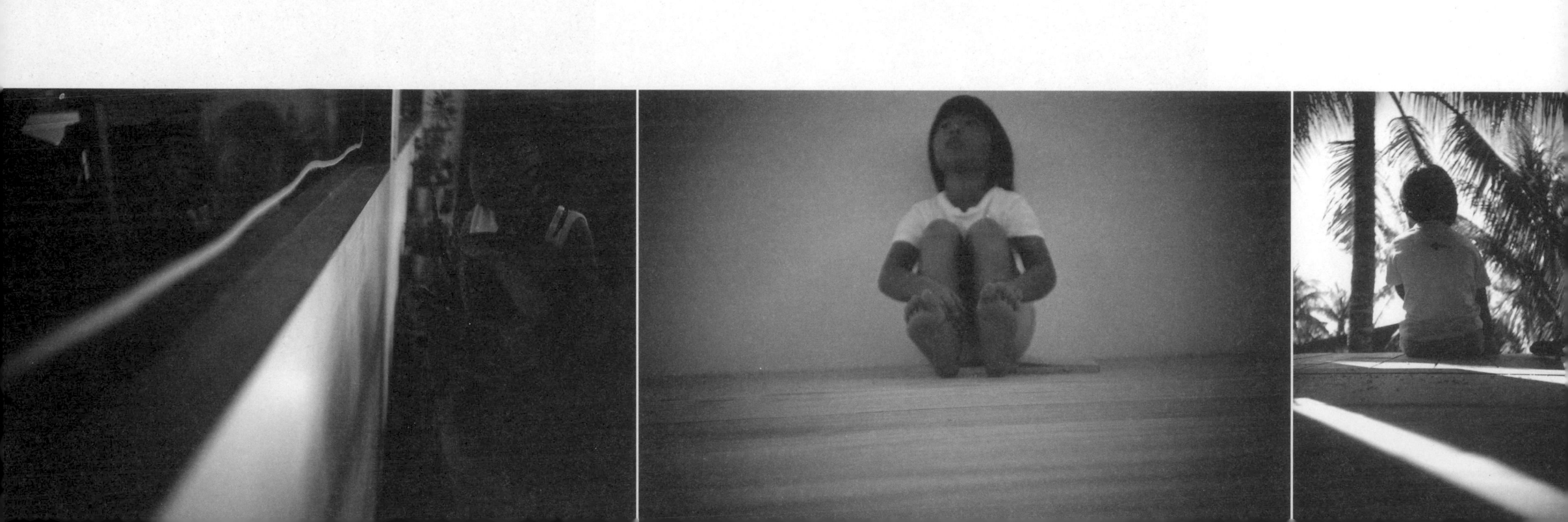

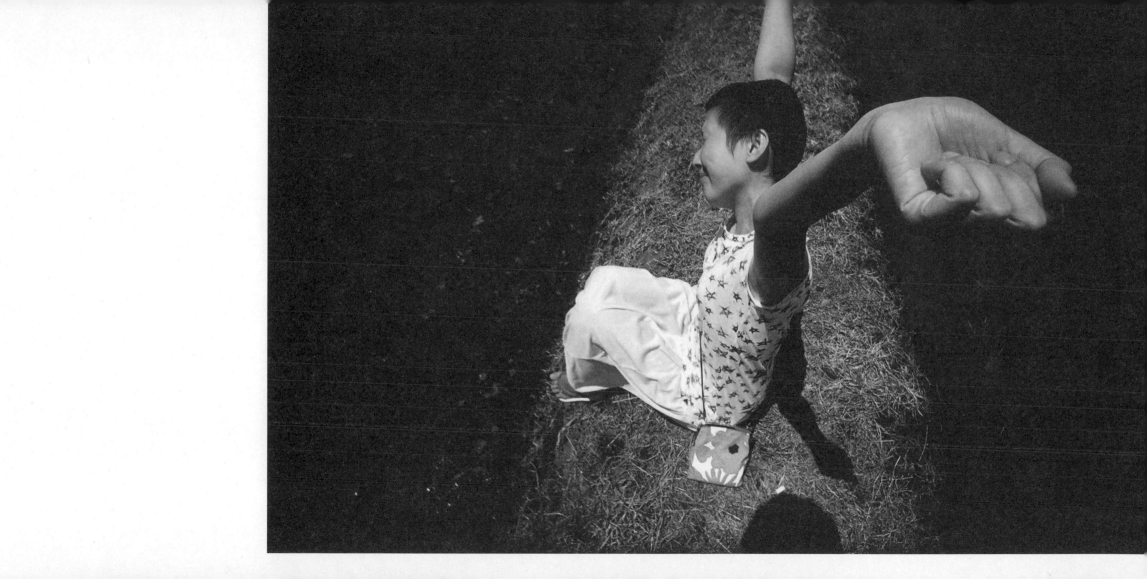

[花賊]ㄏㄨㄚ ㄗㄟˊ 偷花賊，指蝴蝶。「終於被抓到了！」為了拍出美美的照片，Cheese 每回都得深入花田，化身採｛花賊｝。屢屢成功得手的我們，這回在台東，終於被花農逮個正著。「你們在做什麼！？」騎著機車，全身包得緊緊的大姐，在遠方大聲地問。「不好意思，我們在拍照啦！」Cheese 急忙解釋。「喔。」大姐仍面無表情，停頓的那三秒鐘，台東的炙熱彷彿凍成了冰。想再度表達歉意，再開口的同時，大姐拉下了面罩說：「沒有啦！我是要告訴你們，過去一點那邊的花開得比較好，去那裡拍更好看啦！」「啊？…哈哈哈哈哈！」我們三人，就像田裡的向日葵，都笑開了。

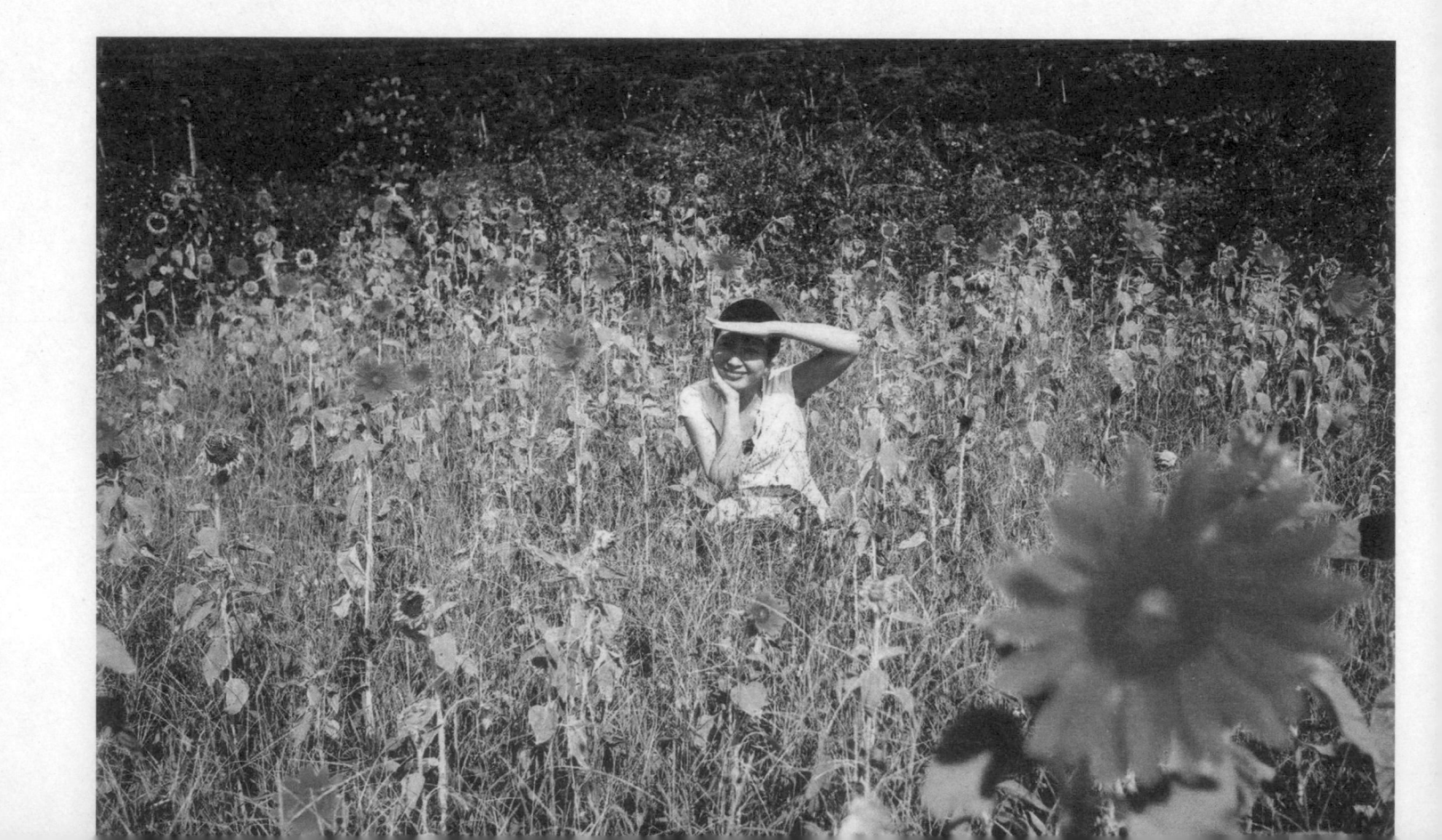

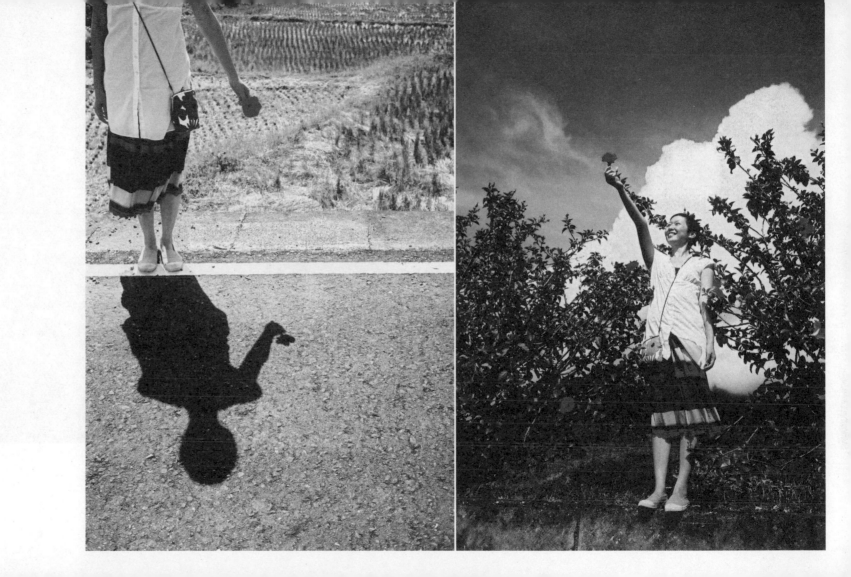

[池中蛟龍] ㄔˊ ㄓㄨㄥ ㄐㄧㄠ ㄌㄨㄥˊ [1] 比喻英雄受困，不得發揮所長；[2] 比喻熟悉水性，擅於游泳。

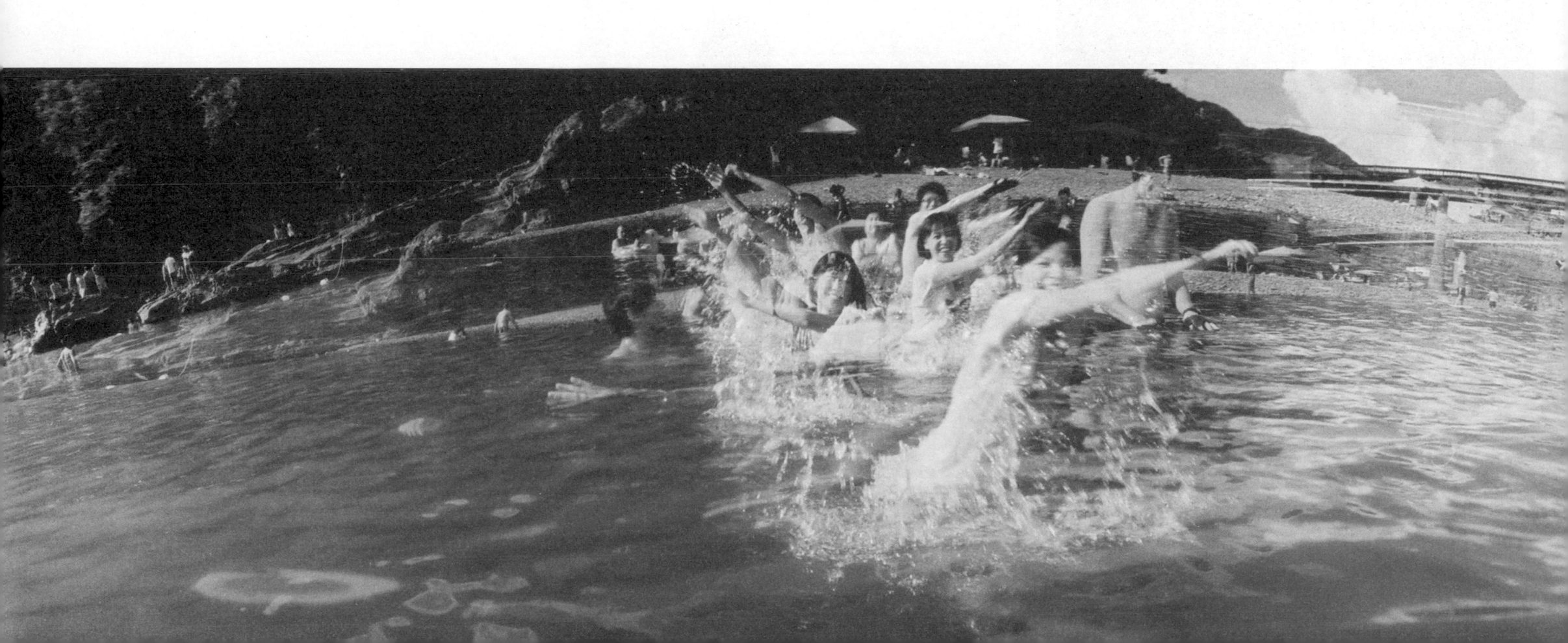

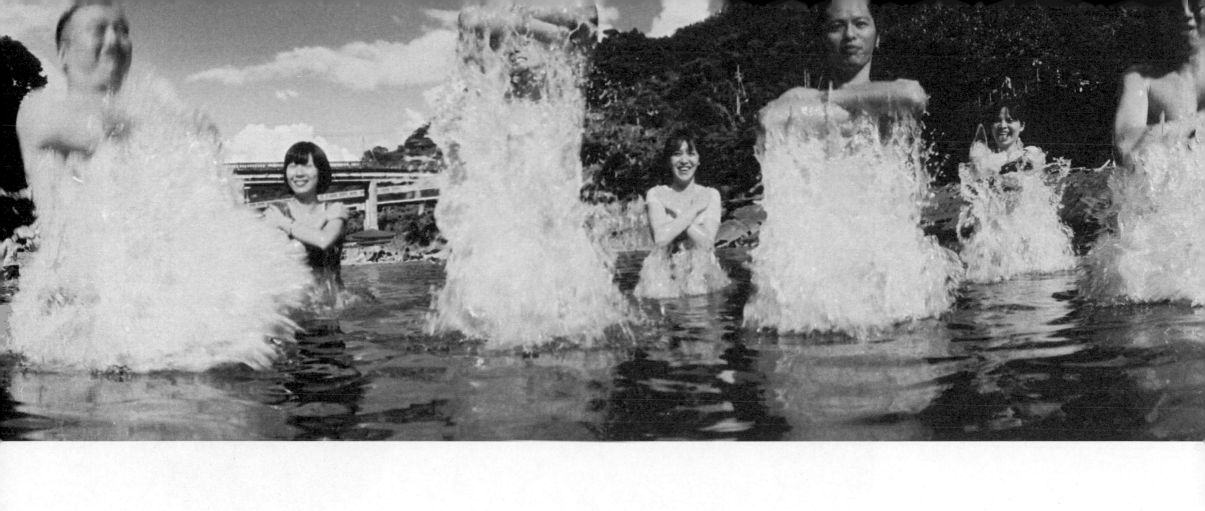

【青澀】ㄑ一ㄥ ㄙㄜˋ、，1 果實生澀未成熟；2 形容人幼稚不成熟。

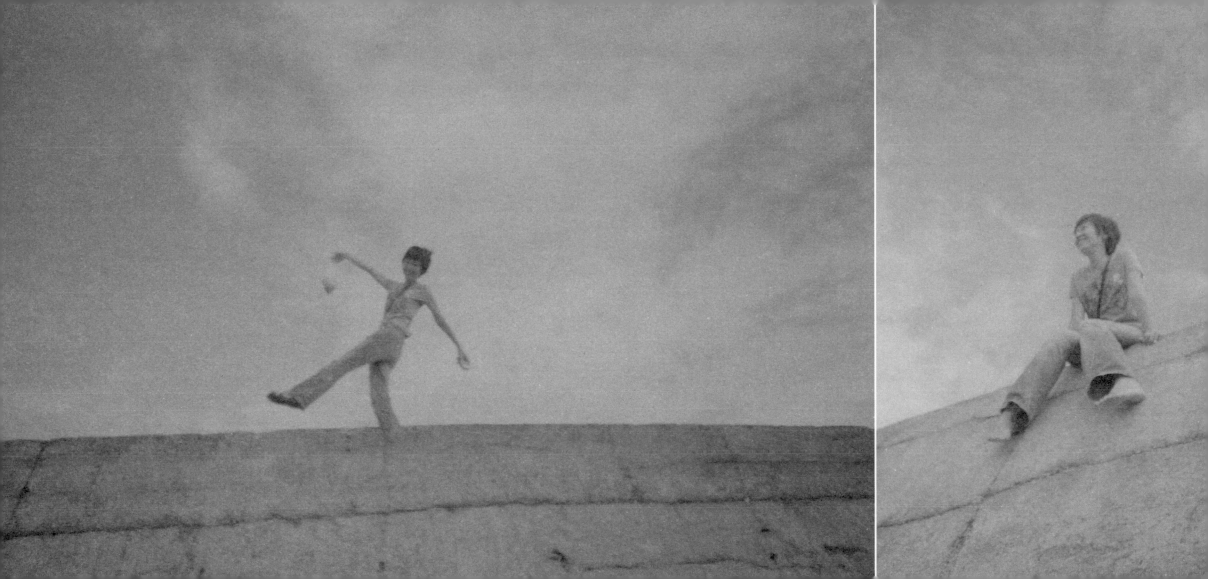

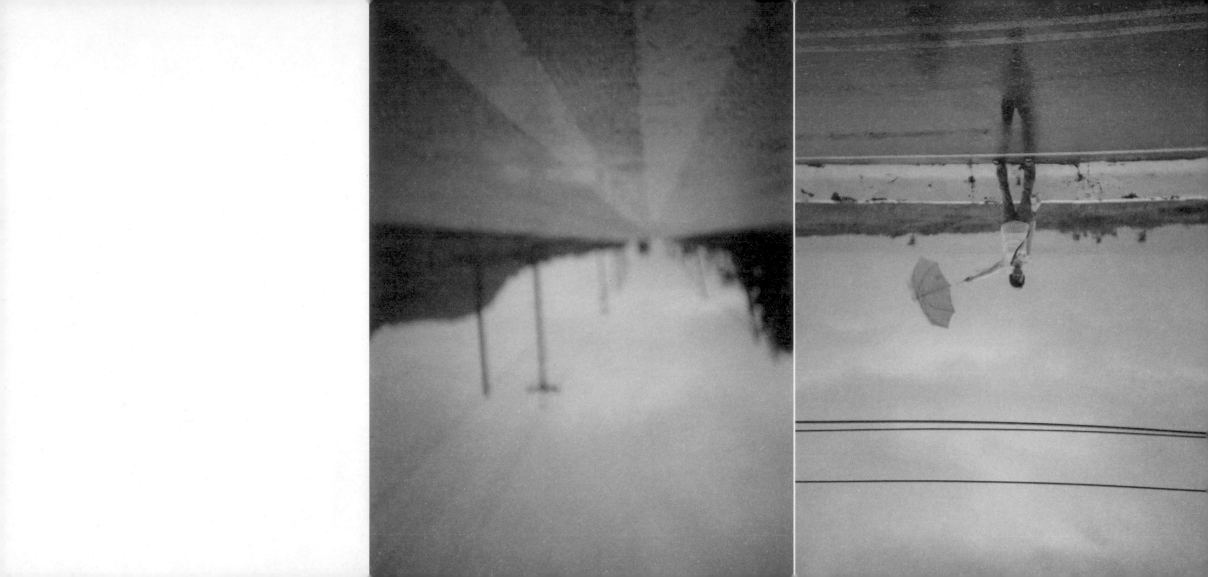

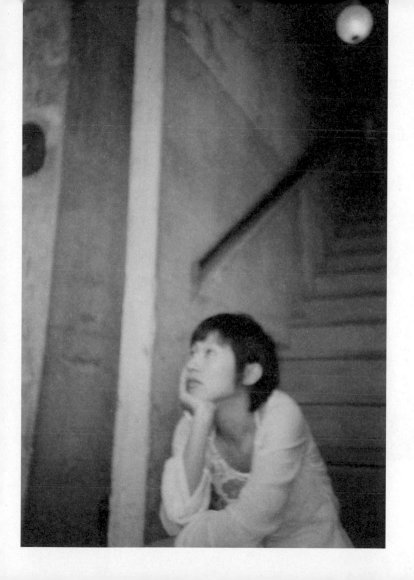

[未知萬一]ㄨㄟˋ、ㄓ ㄨㄢˋ、ㄧ 所知不及萬分之一，形容學識淺薄。面對未來，我們﹛未知萬一﹜，但無論前方道路多麼險惡，我們一起走。

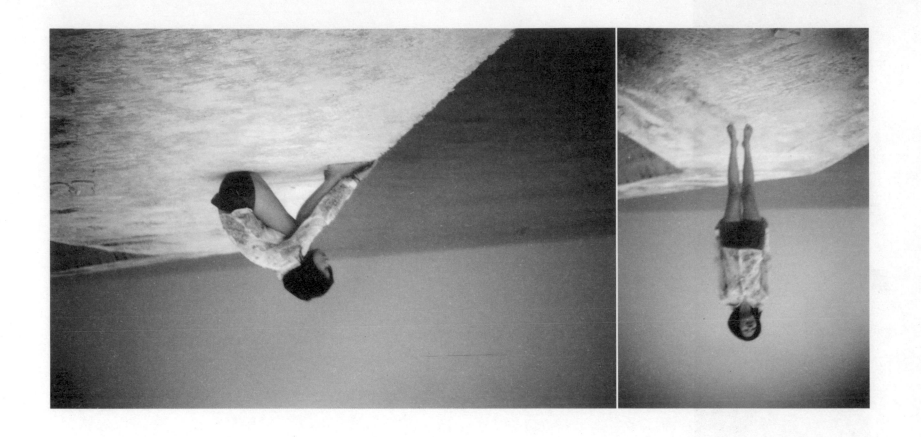

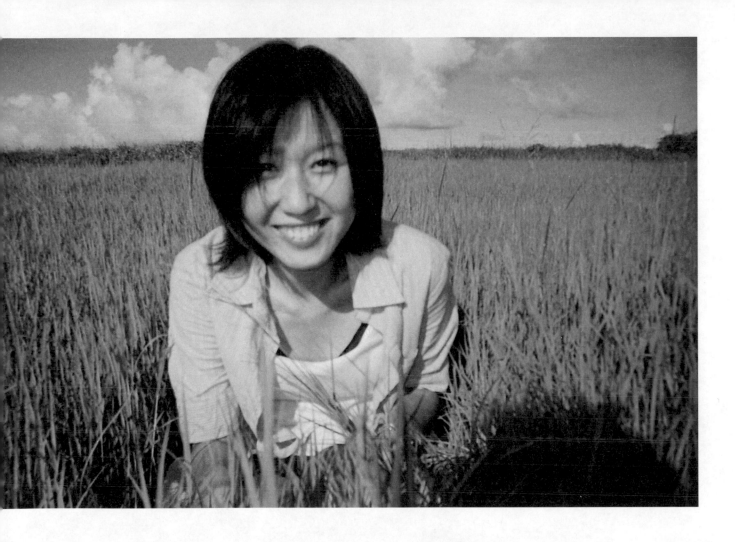

[開始]ㄎㄞ ㄕˇ 起頭，開頭。一台隨處可買的即可拍，一個笑容燦爛的女孩，在那個陽光和煦的下午，{開始}了我的攝影之路。

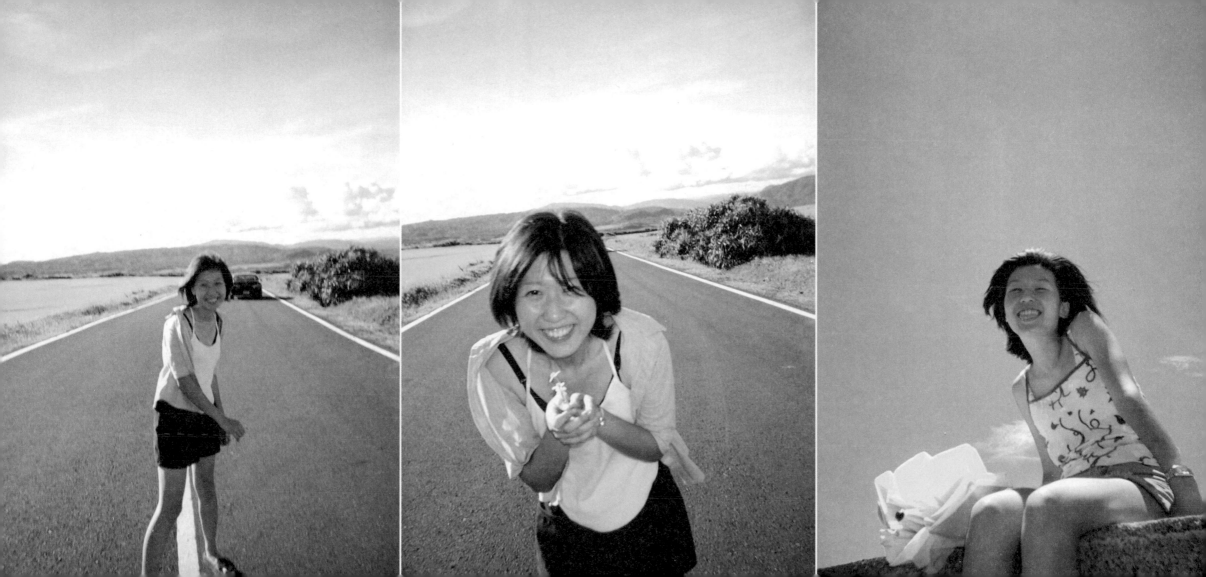

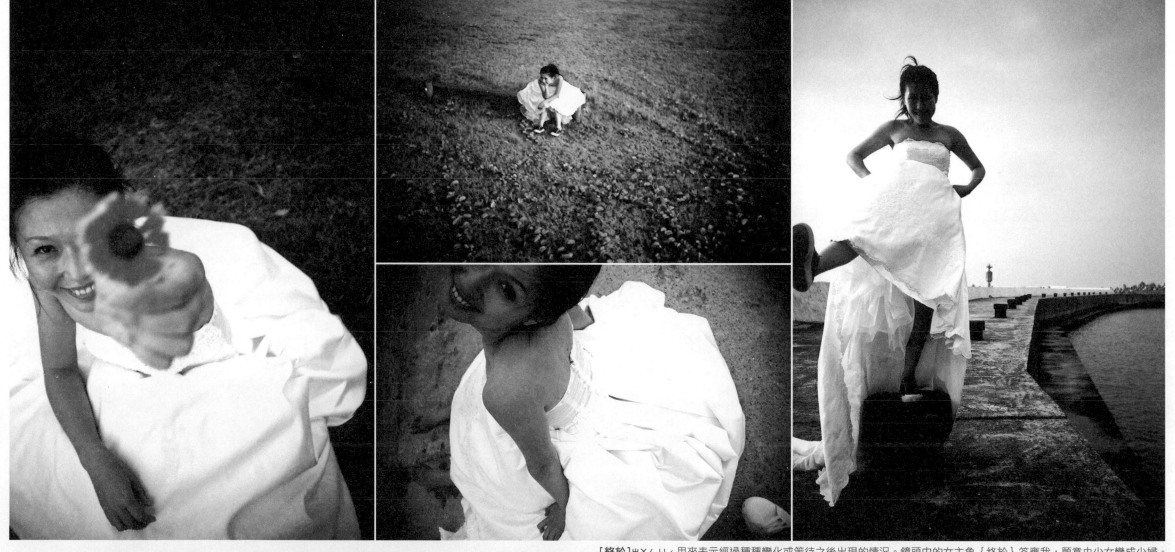

[終於]ㄓㄨㄥˉㄩˊ，用來表示經過種種變化或等待之後出現的情況。鏡頭中的女主角﹛終於﹜答應我，願意由少女變成少婦。

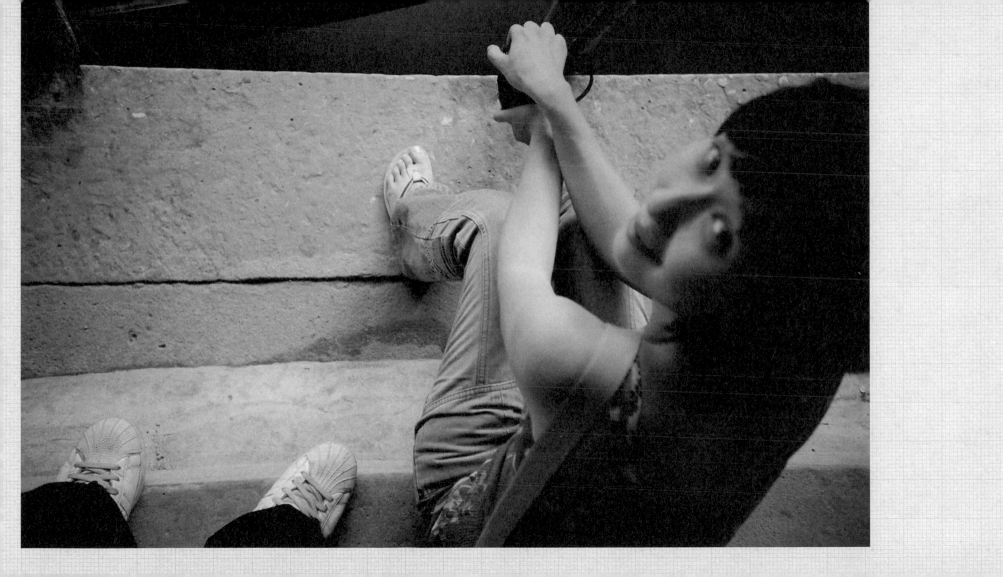

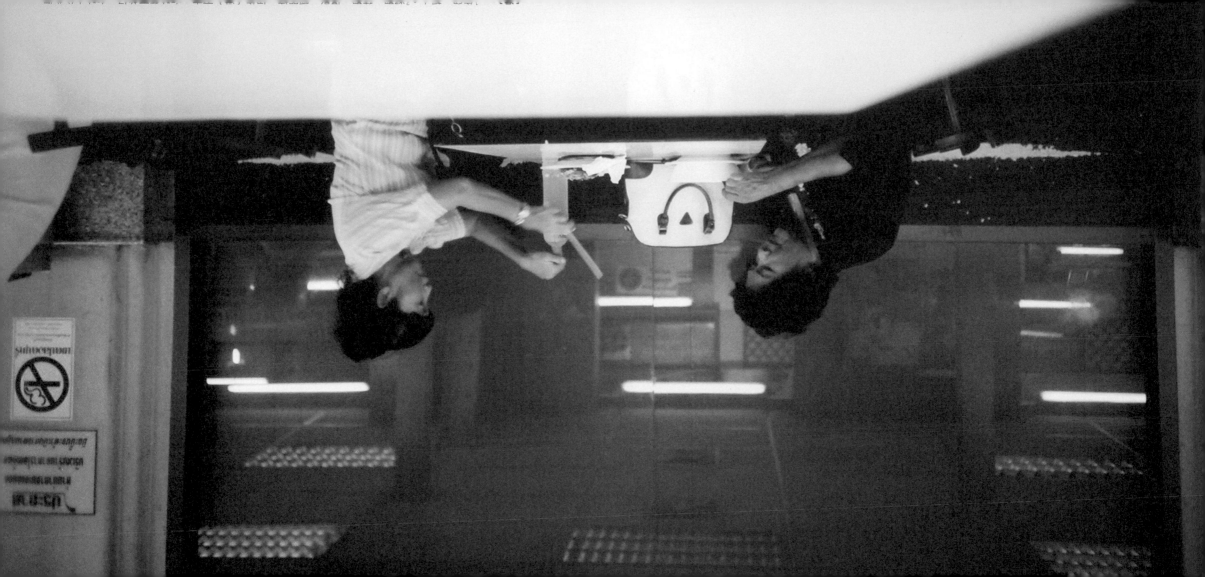

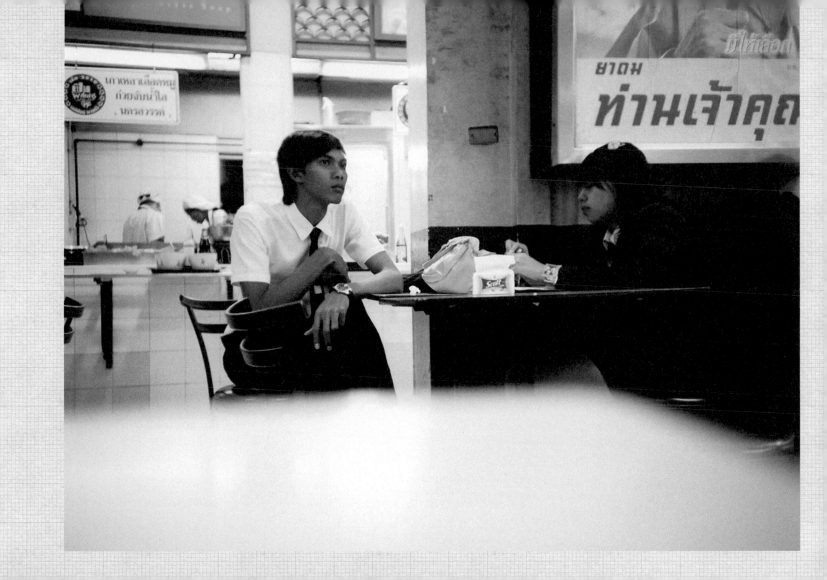

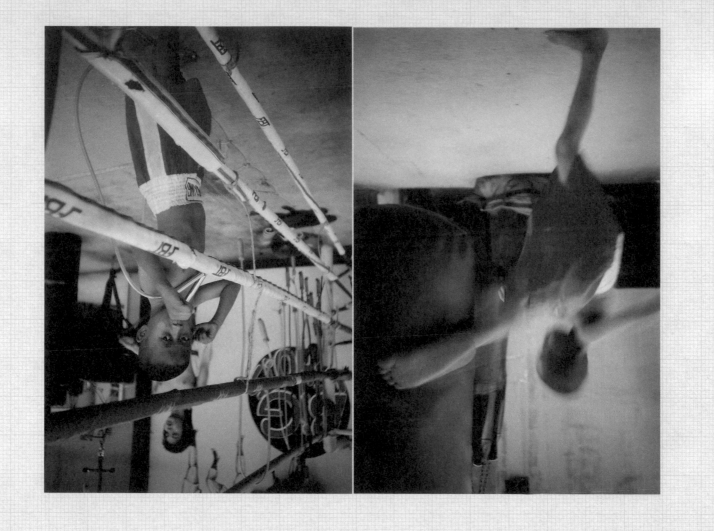

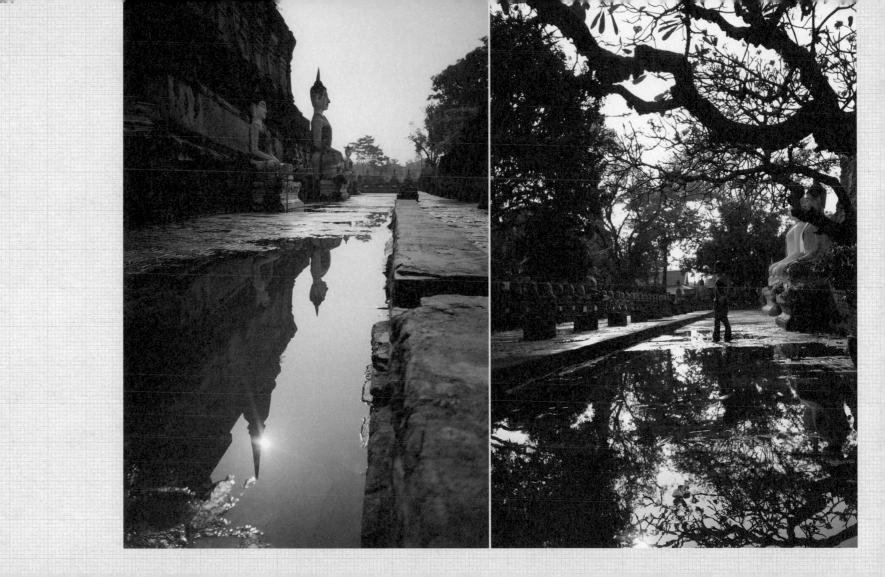

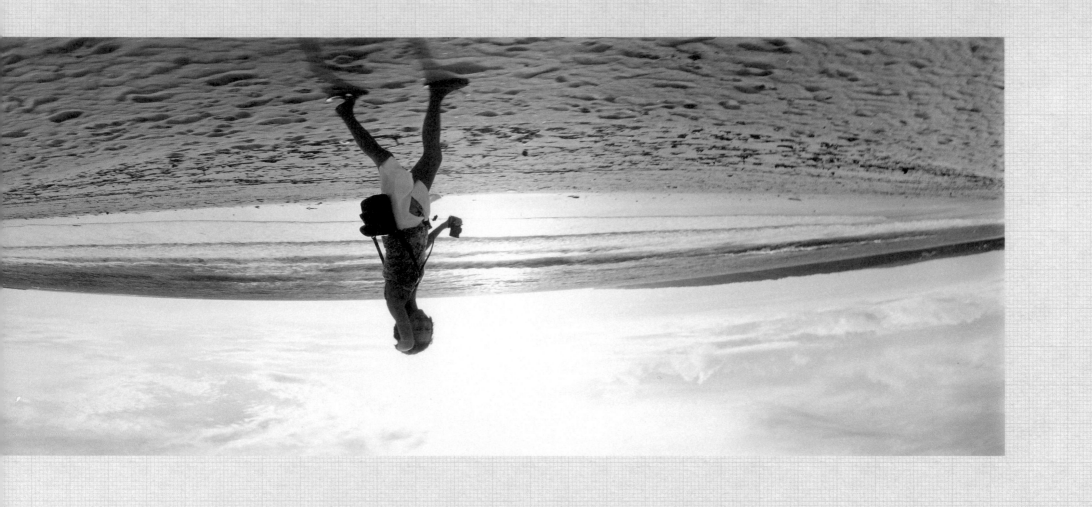

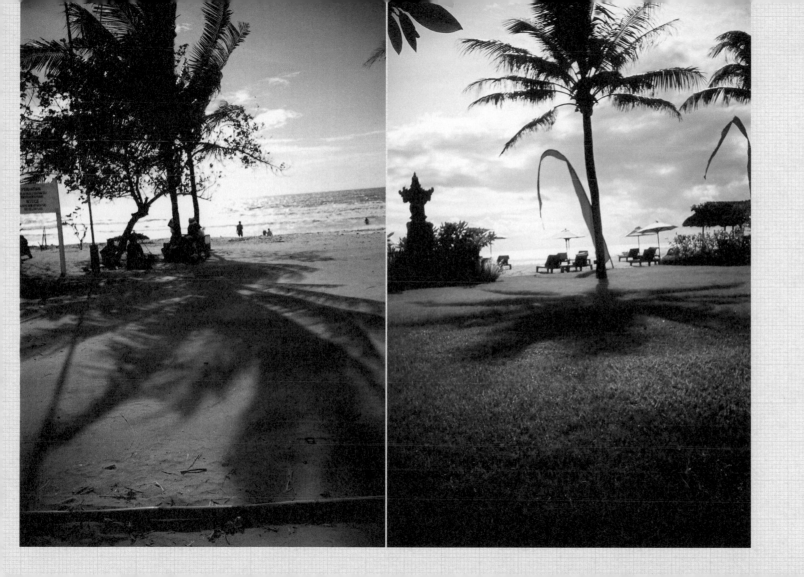

[大同小異] ㄉㄚˋ、ㄊㄨㄥˊ、ㄒㄧㄠˇ、ㄧˋ、大體相同，但略有差異。

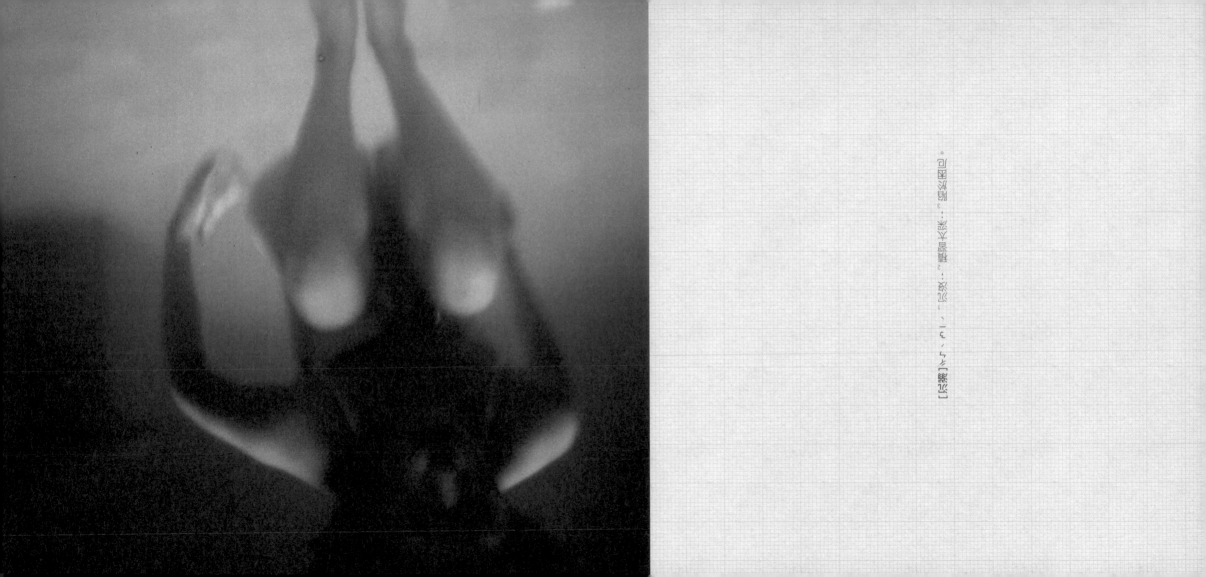

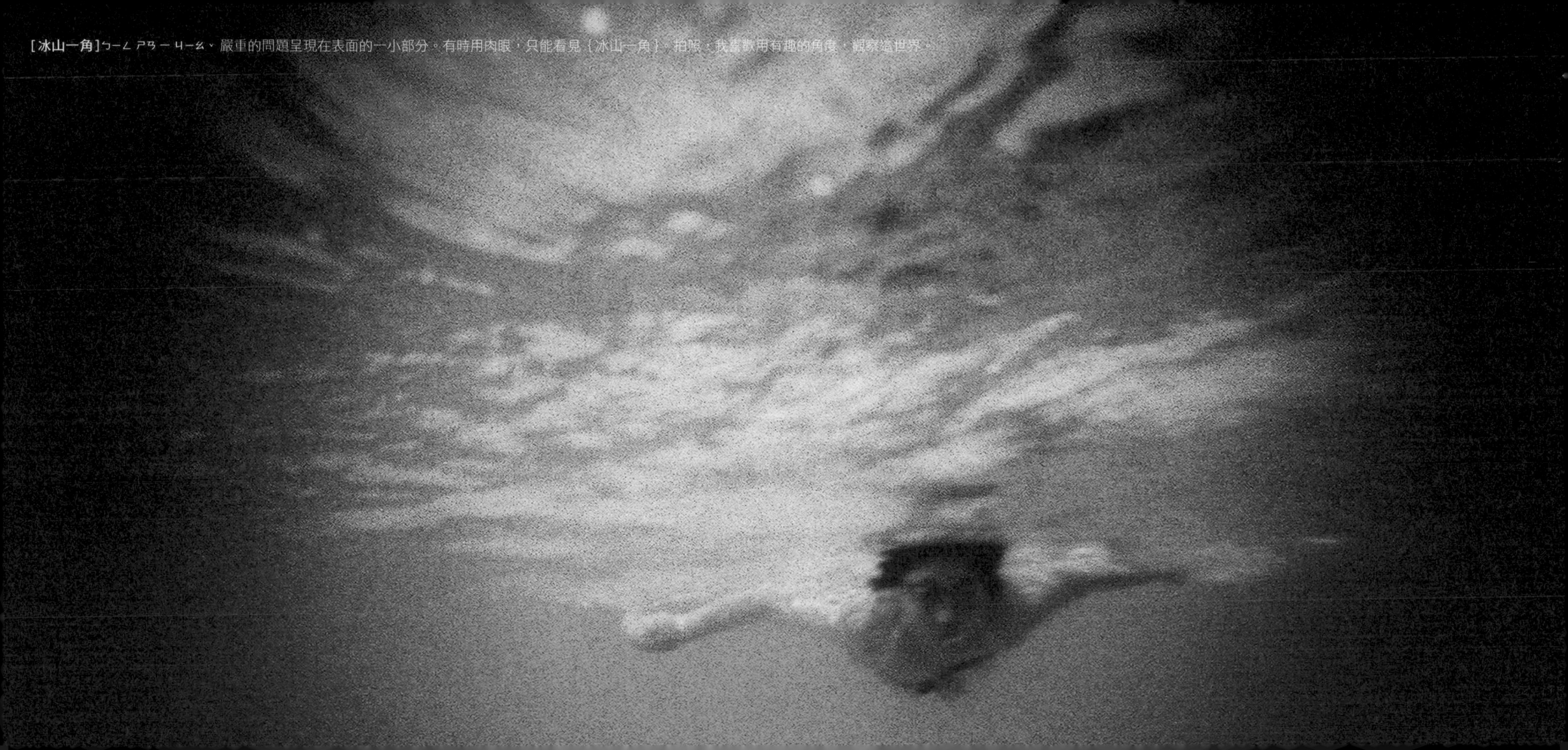

[冰山一角]ㄅㄧㄥ ㄕㄢ ㄧ ㄐㄧㄠˇ 嚴重的問題呈現在表面的一小部分。有時用肉眼，只能看見〔冰山一角〕。拍照：我喜歡用有趣的角度，觀察這世界。

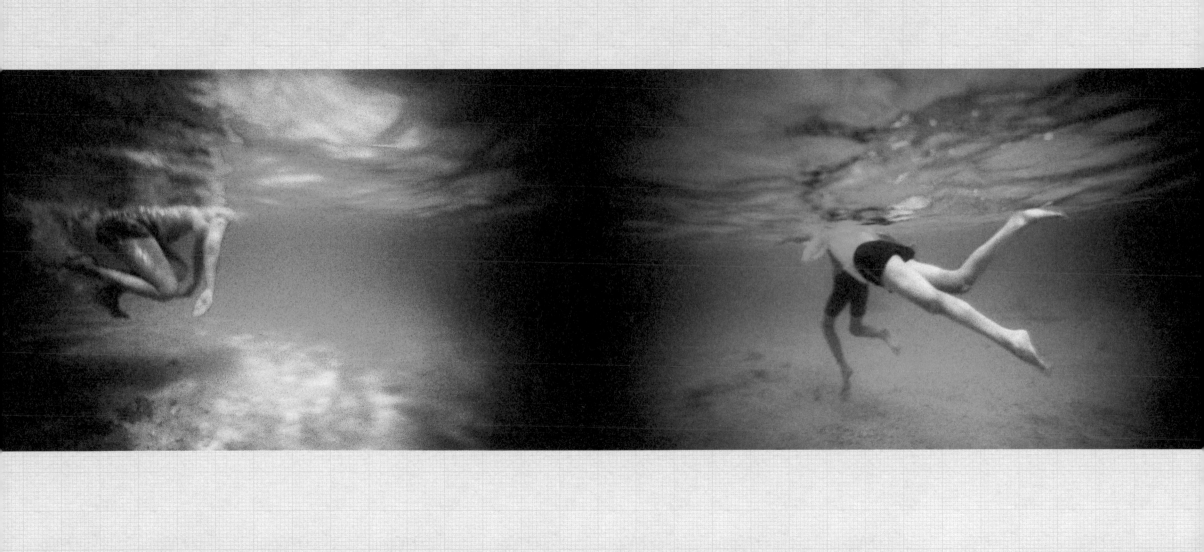

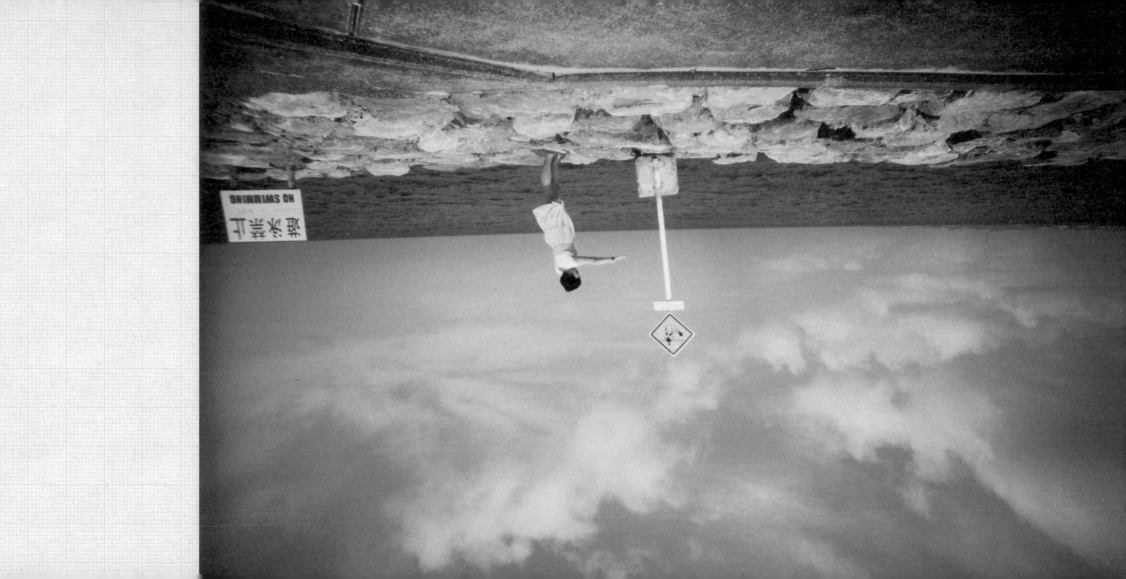

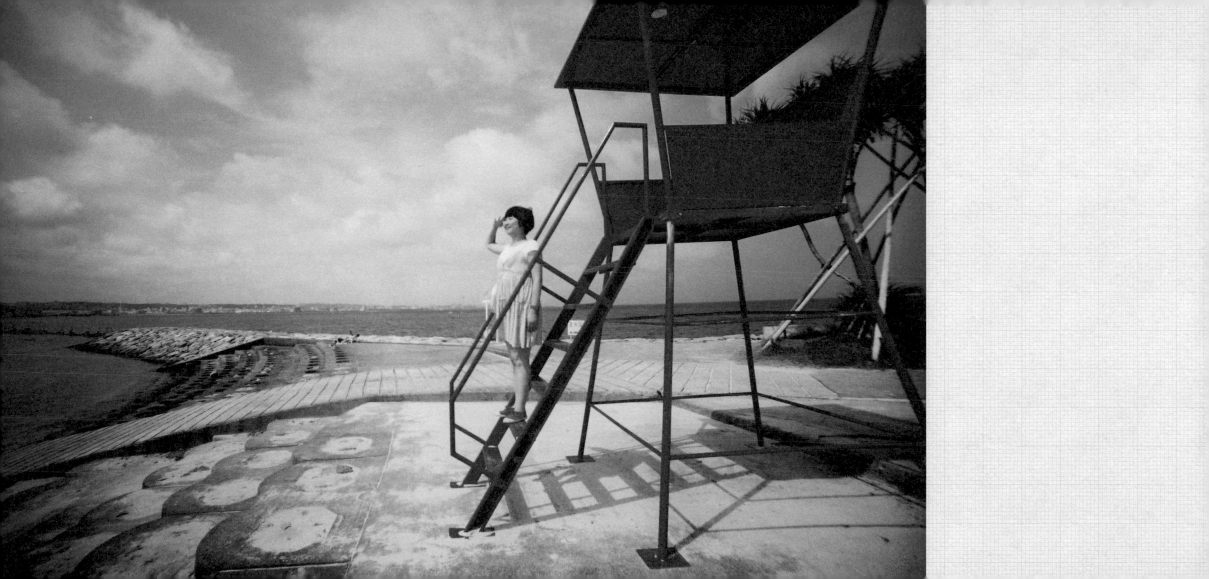

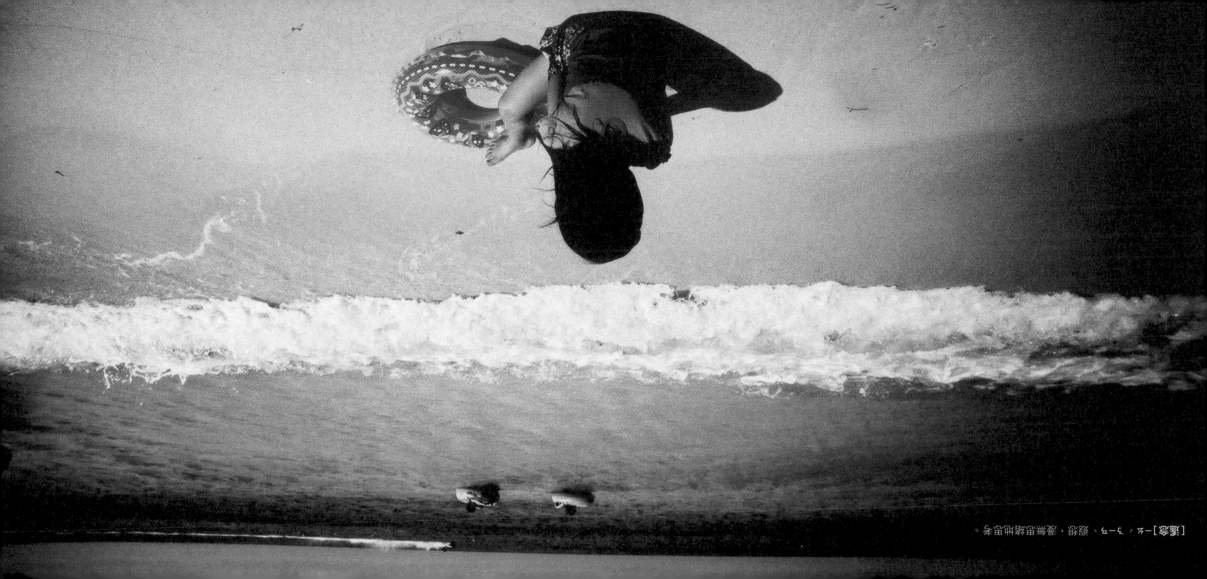

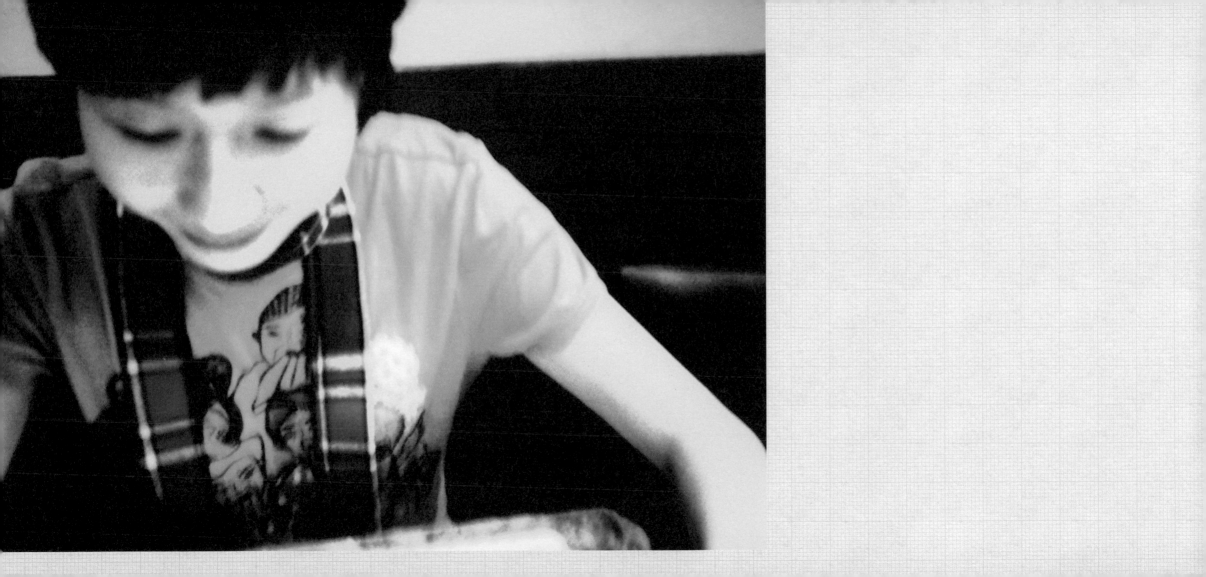

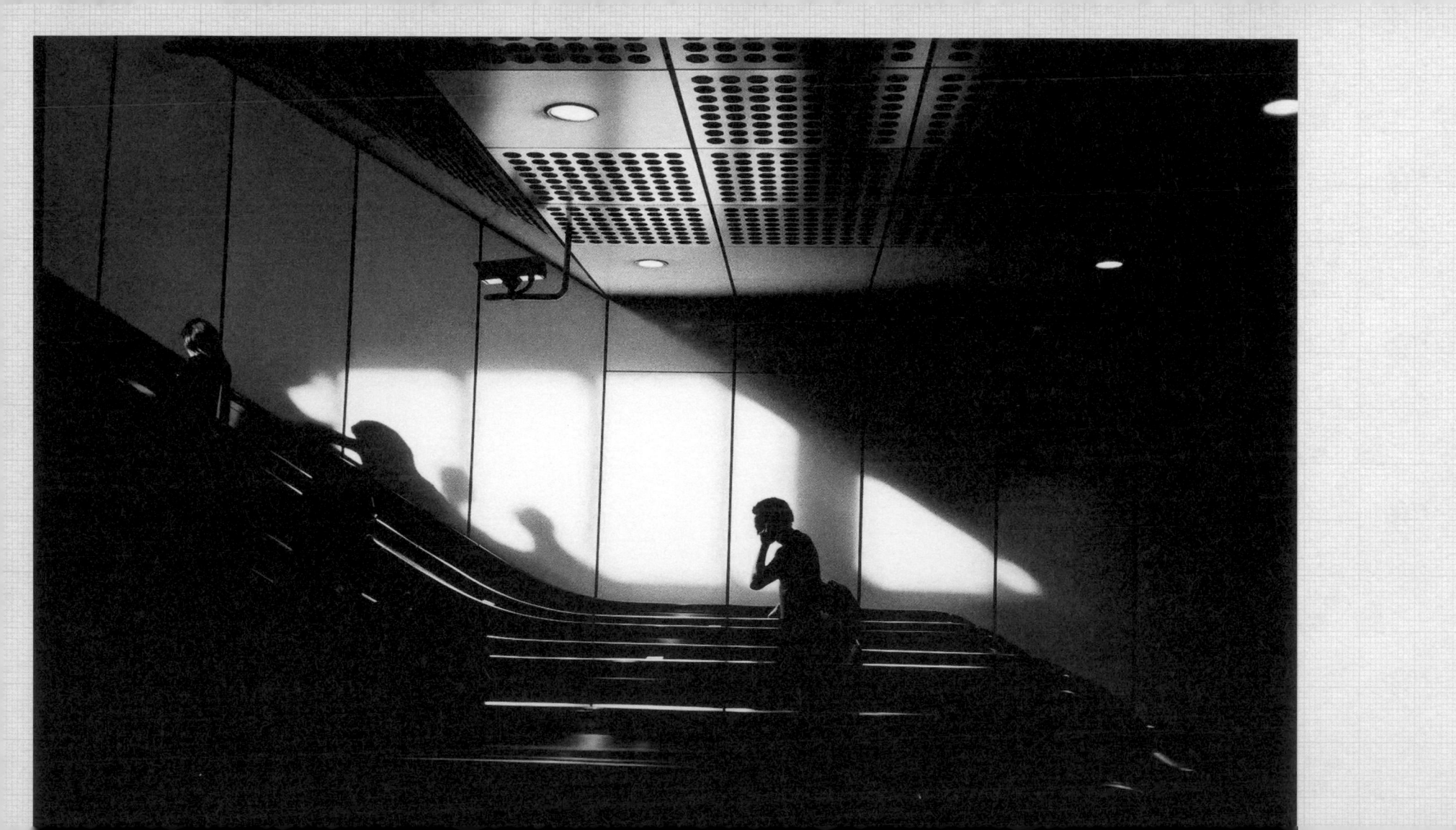

【快】ㄎㄨㄞˋ、⒈迅速、靈敏；⒉鋒利、銳利；⒊爽直。我們的生活，有必要那麼【快】嗎？

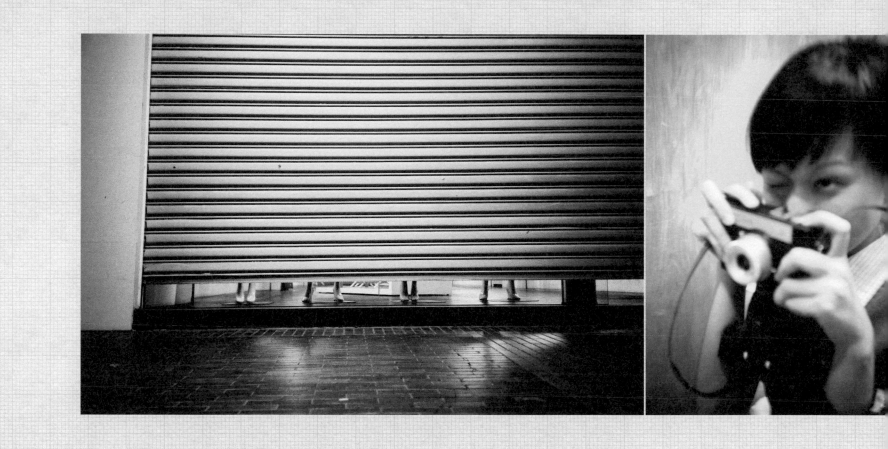

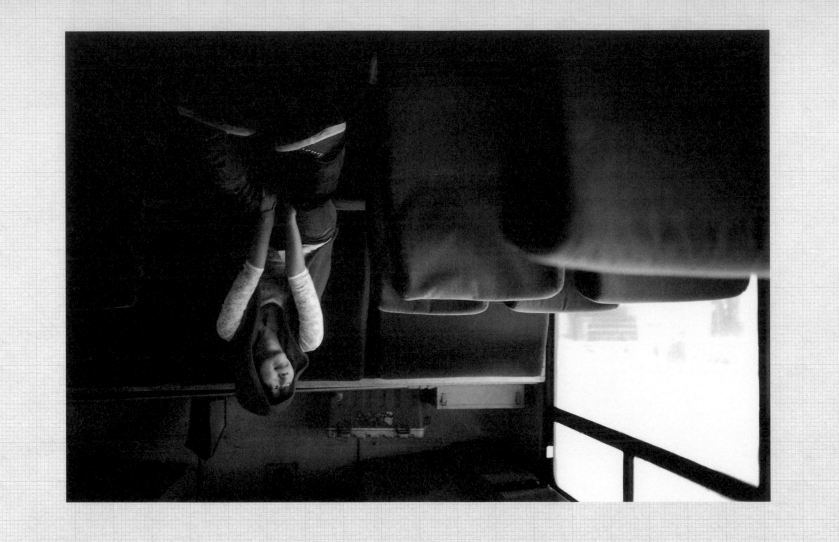

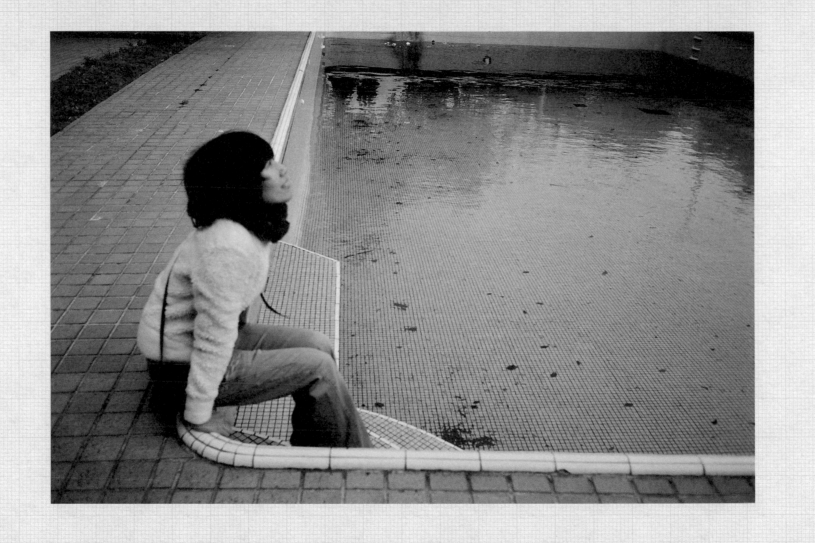

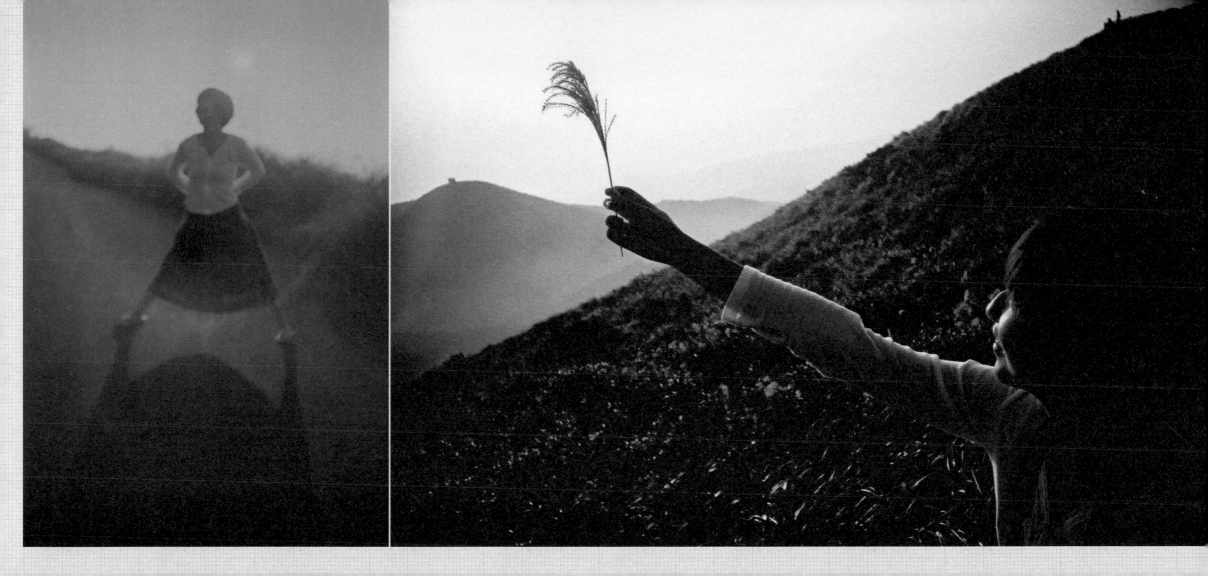

[涸] ㄏㄜˊ 水乾竭、乾枯。別讓你的心與生活，都乾 {涸} 了。

[一隅即發]──イメー・り・ン氏嘲諷鑑定的情緒，是低色溫的畫列。

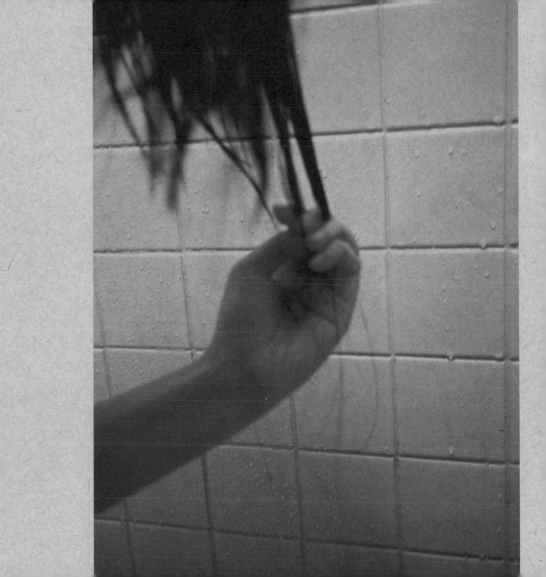

［真的］ㄓㄣ ㄉㄜ˙ ‧ 活生生如同是真實的。「你們聽錯了。」原以為化療兩個月後才會開始面對的大量落髮，
在毫無心理準備的兩個星期後，在浴室上演。她抓著一手落髮，笑著對我說，「原來電視上演的都是 ｛真的｝。」

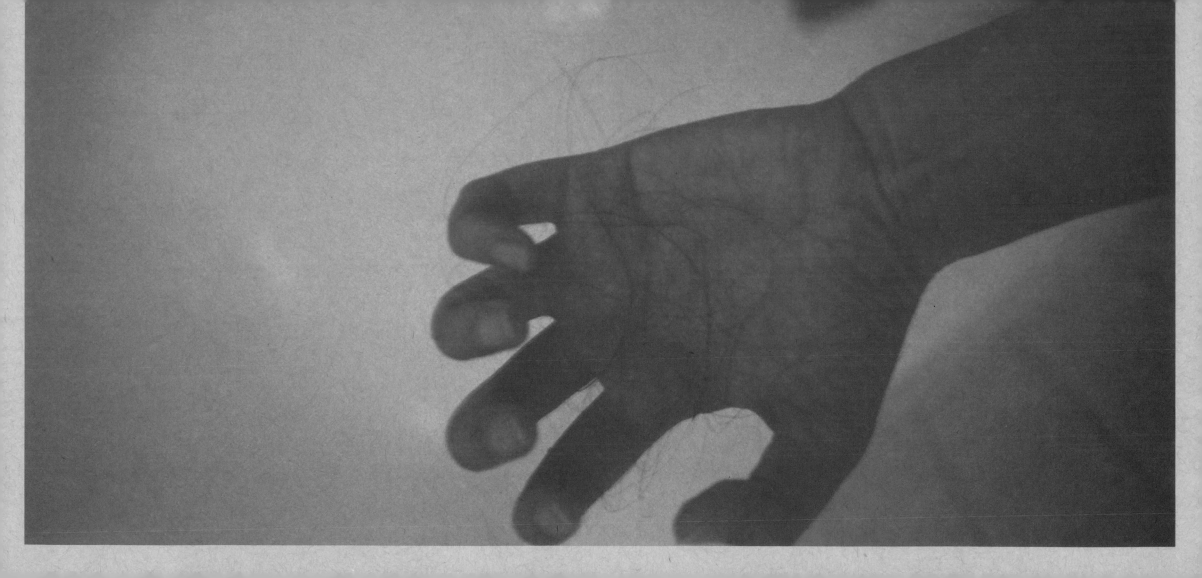

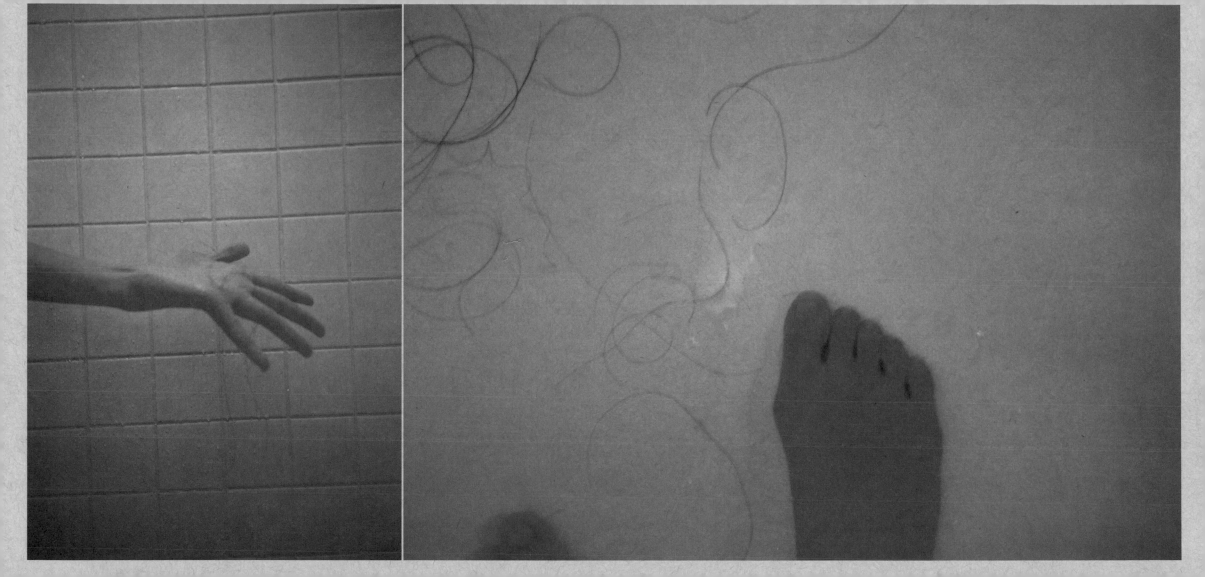

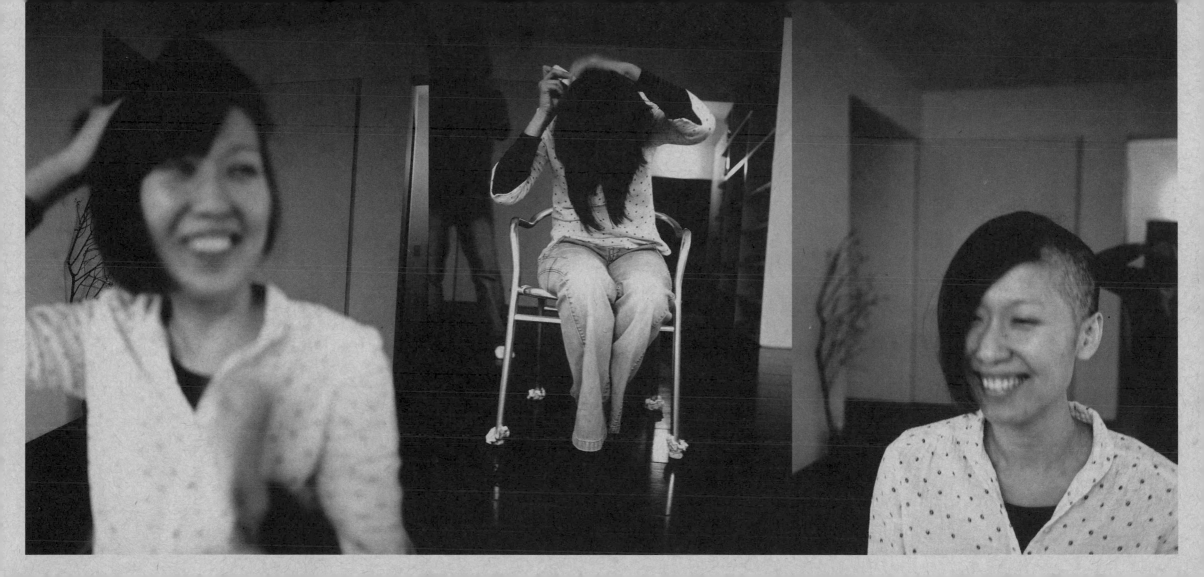

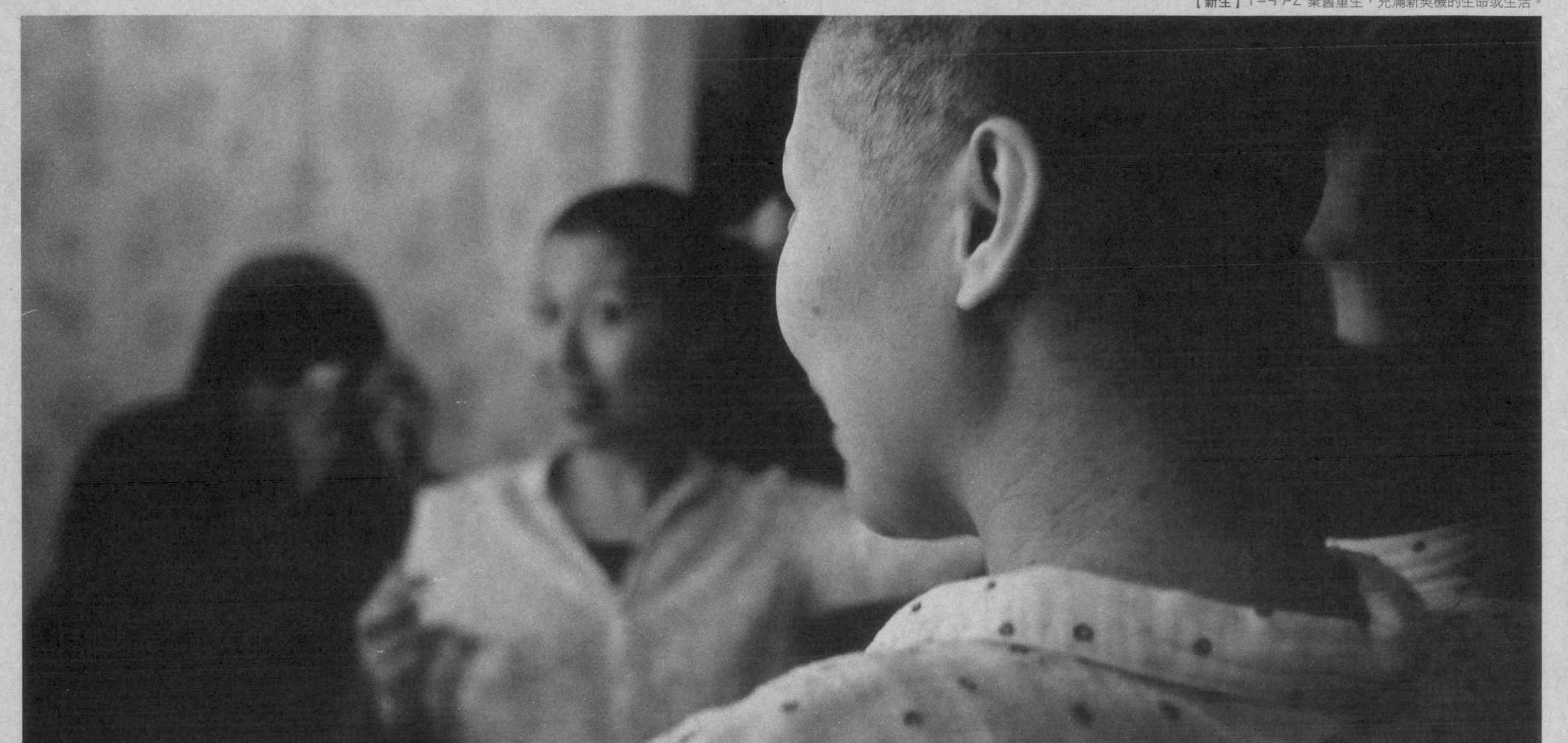

【新生】ㄒㄧㄣ ㄕㄥ 棄舊重生，充滿新契機的生命或生活。

[生活]ㄕㄥ ㄏㄨㄛˊ，¹生存；²泛指一切飲食起居等方面的情況、境遇。「｛生活｝，生活，會快樂也會寂寞；生活，生活，明天我們好好的過……」——張懸〈兒歌〉

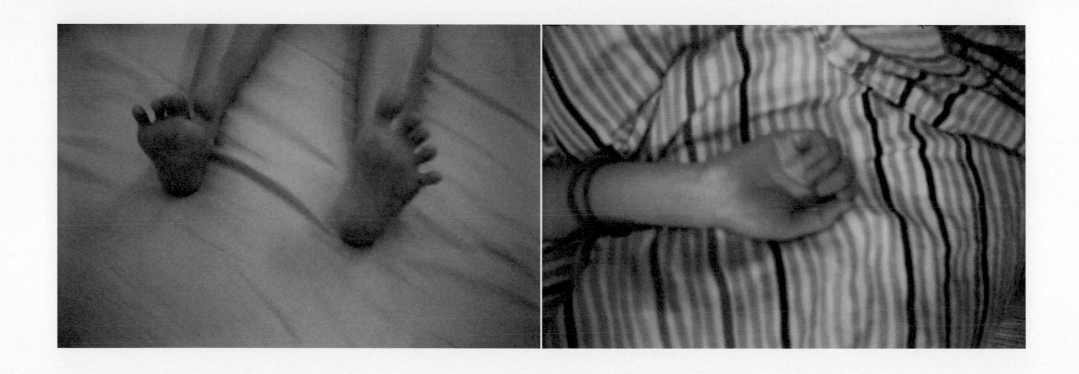

[情同手足] ㄑㄧㄥˊ ㄊㄨㄥˊ ㄕㄡˇ ㄗㄨˊ 情感如親兄弟般深厚。

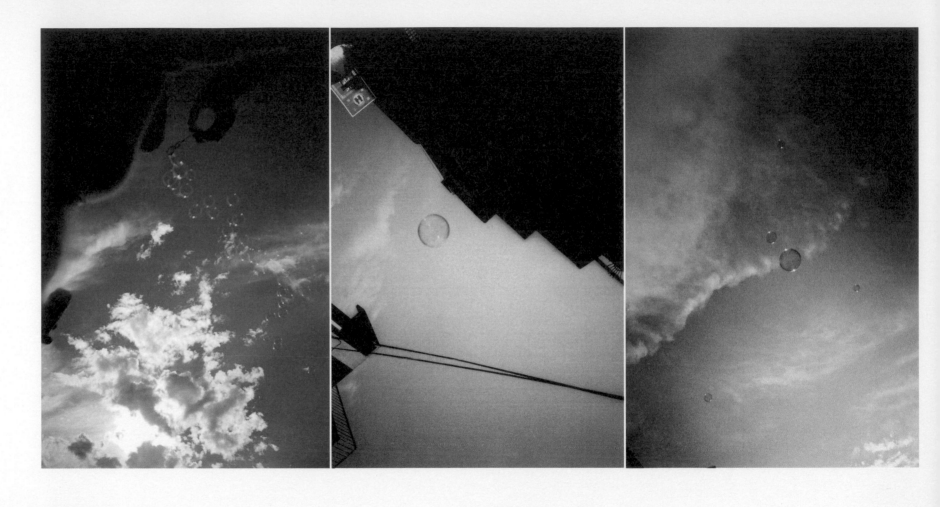

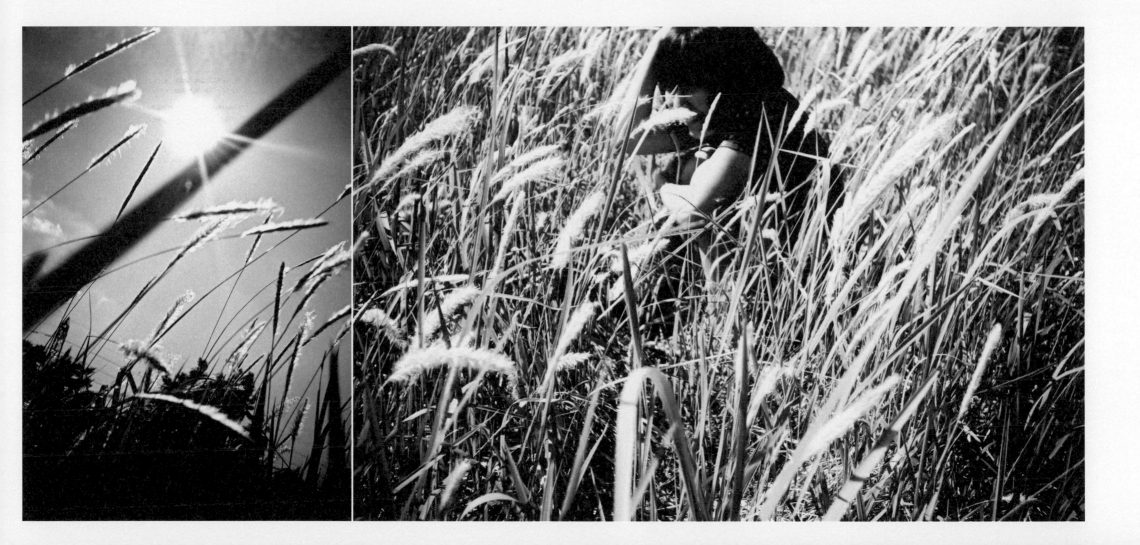

[同樂]ㄊㄨㄥ ﾉ ㄌㄜ丶　共同享受歡樂。

[俯拾即是]ㄈㄨˇ ㄕˊ ㄐㄧˊ ㄕˋ、只要彎下身去撿，即可得到。生活的美好｛俯拾即是｝，要等到什麼時候，你才願意彎下腰去撿？

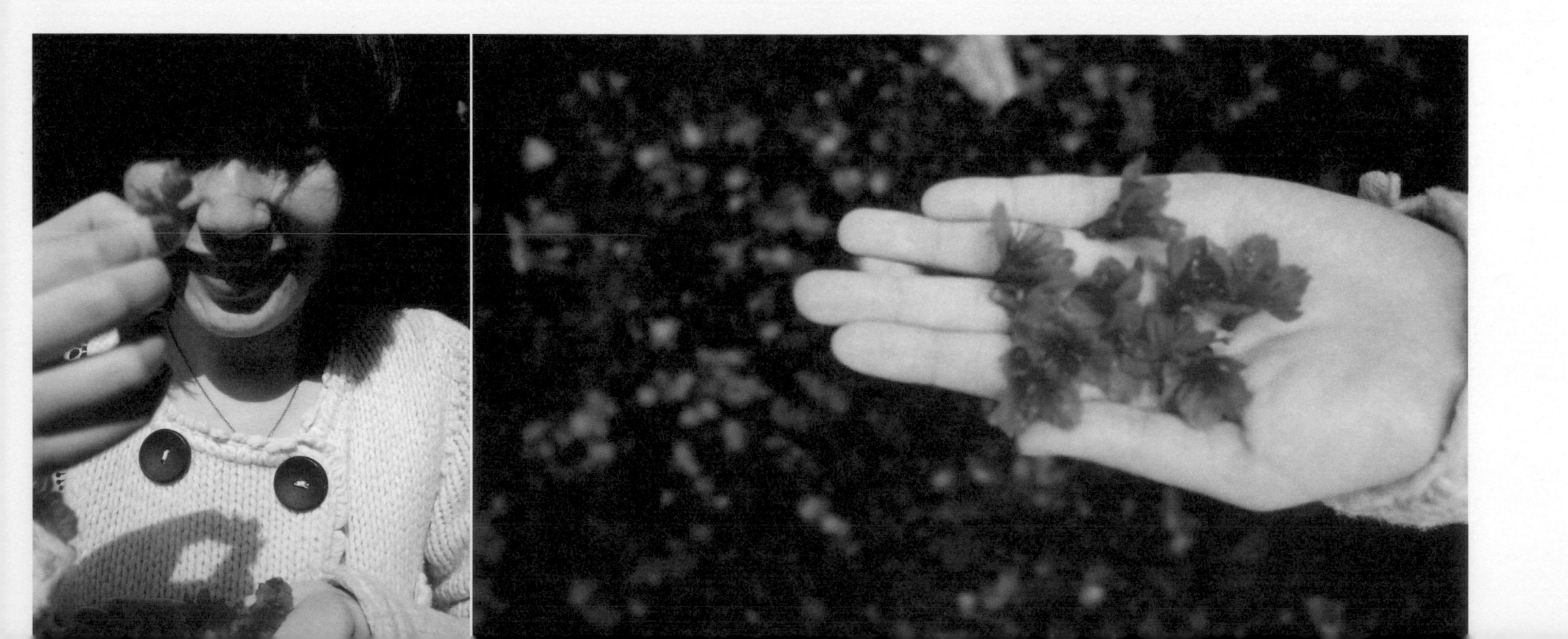

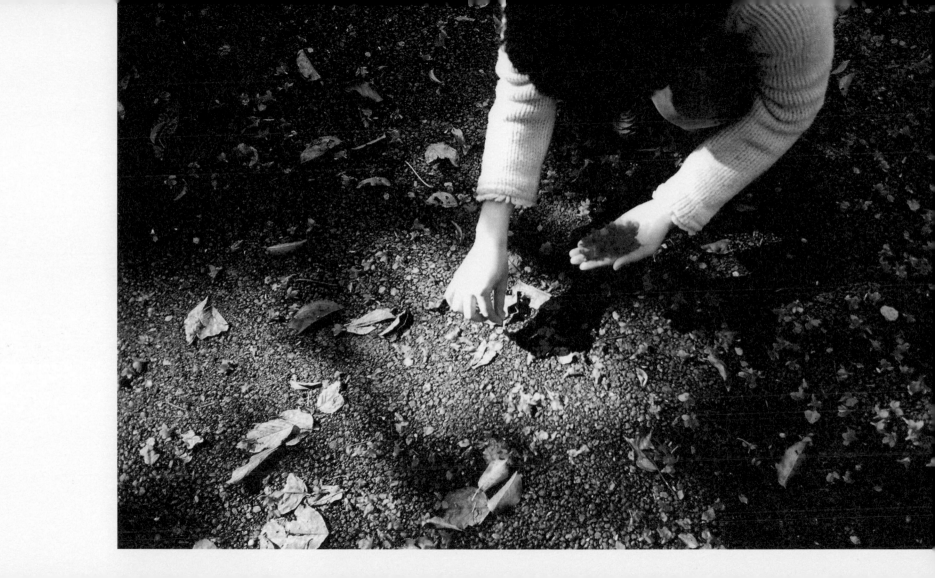

本書は対話を描く、クリエイター、［祝祭］。

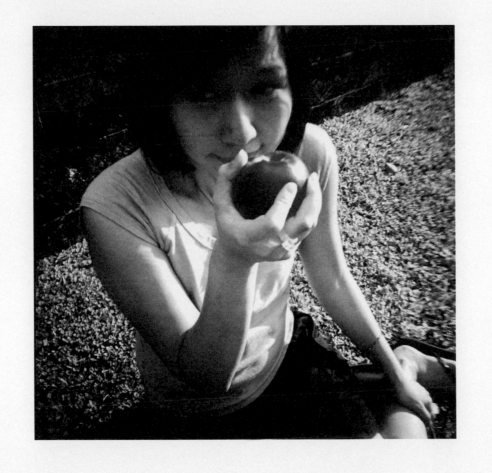

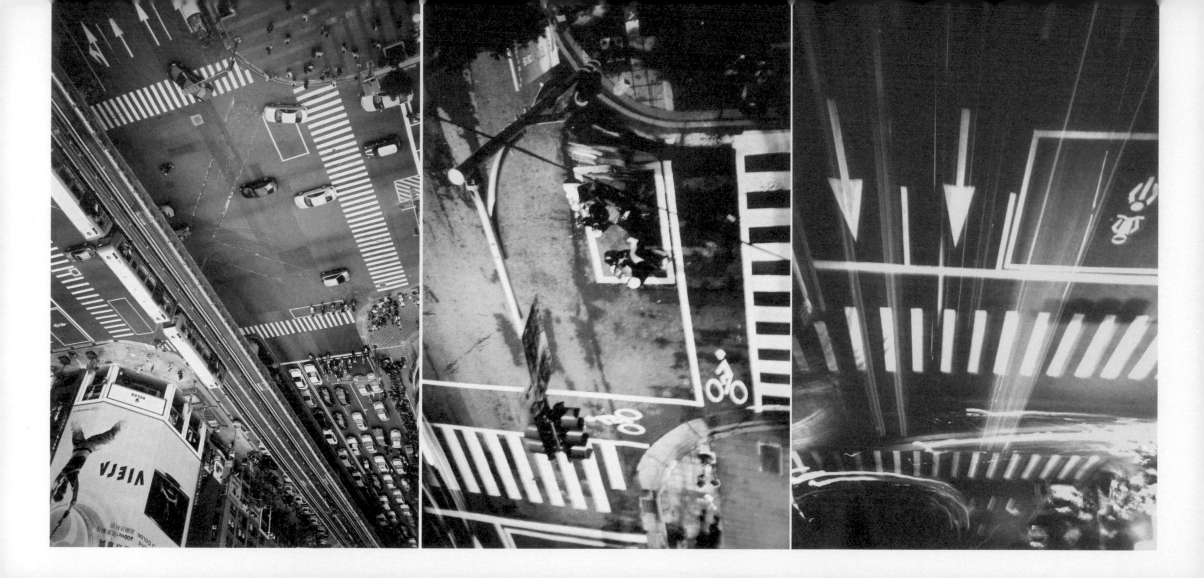

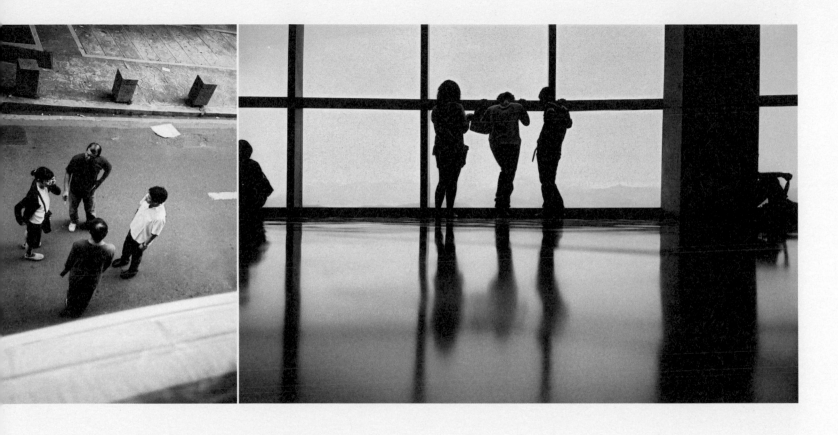

[瞰]ㄎㄢ、[1]看、眺望；[2]由高處往下看；[3]窺視。

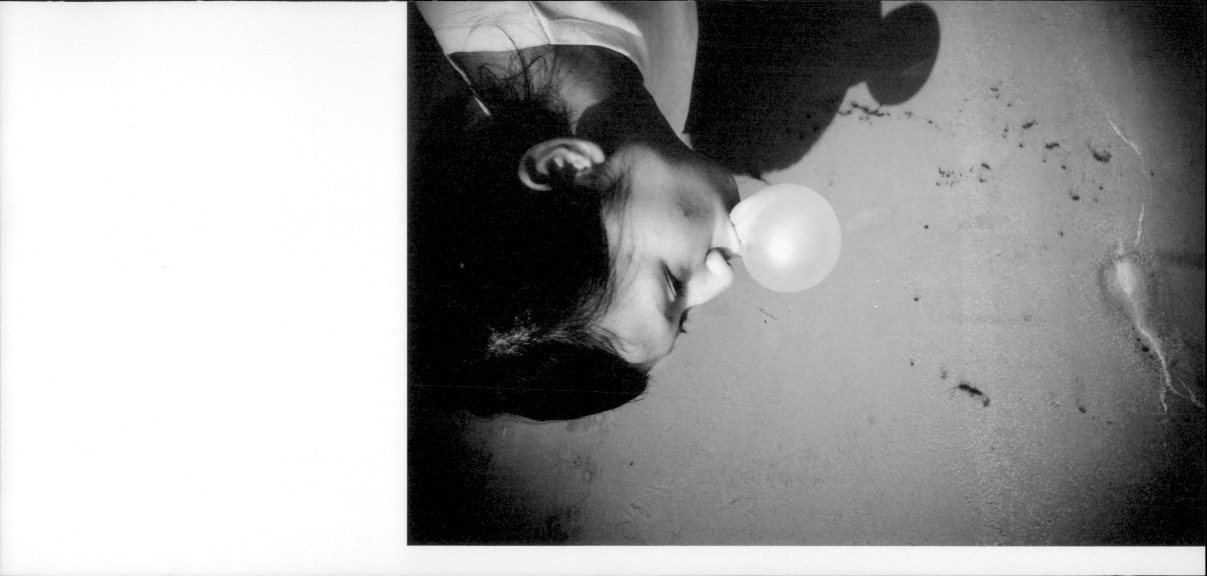

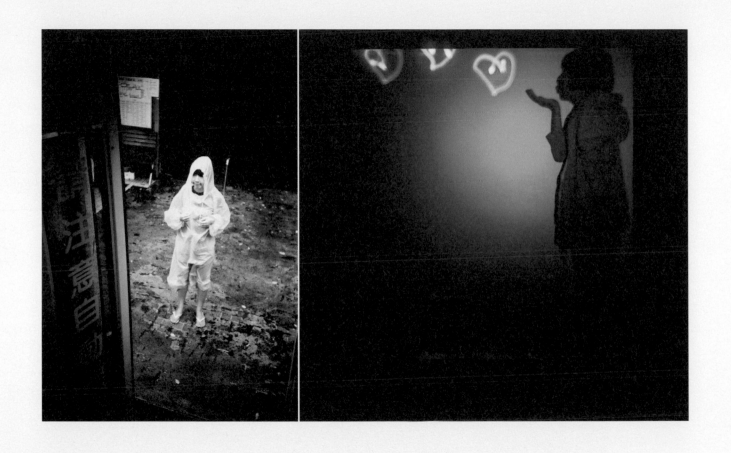

[呼]ㄏㄨ 吐氣，與「吸」相對。

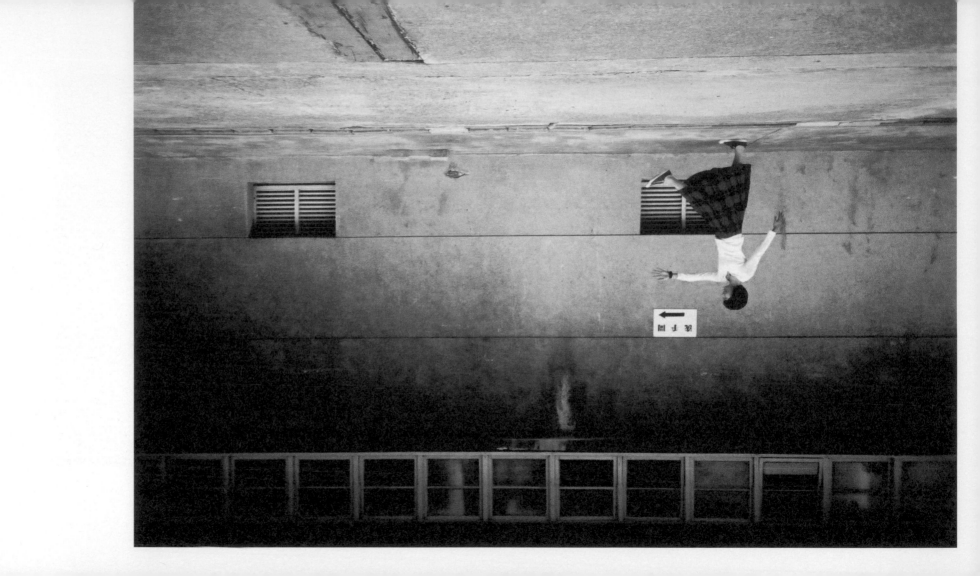

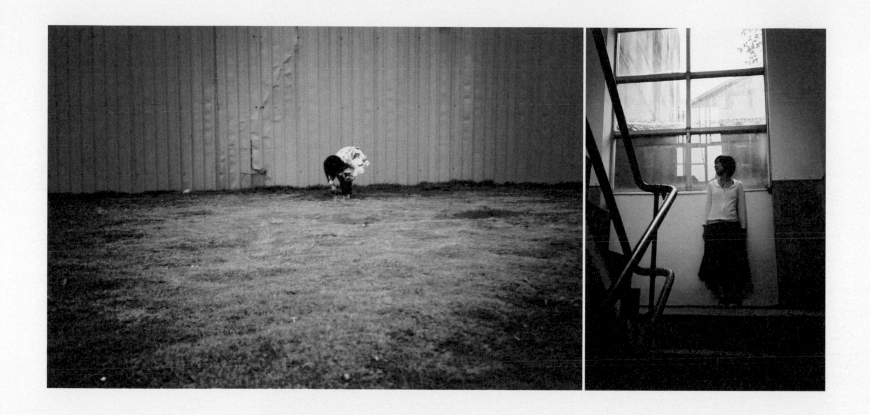

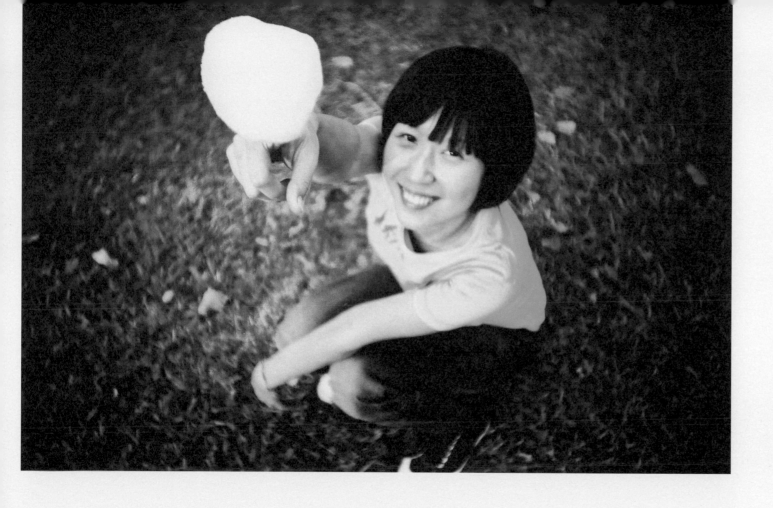

[雲朵]ㄩㄣˊㄉㄨㄛˇ，像花朵一般的雲。每次到公園，一定吵著要買棉花糖。我真的不懂那不甚好吃的玩意兒，有啥魔力？某天到公園散步，一如往常地又買了一枝。過了一會兒，只見她一臉賊兮兮地朝我走來，然後興奮地伸出手說：「你看，我有一｛朵雲｝！」

[衝]ㄔㄨㄥ [1] 朝向前直行；[2] 直著向上頂。

【相視而笑】ㄒㄧㄤ ㄕˋ ㄦˊ ㄒㄧㄠˋ，互相看著對方而發出會心的一笑。

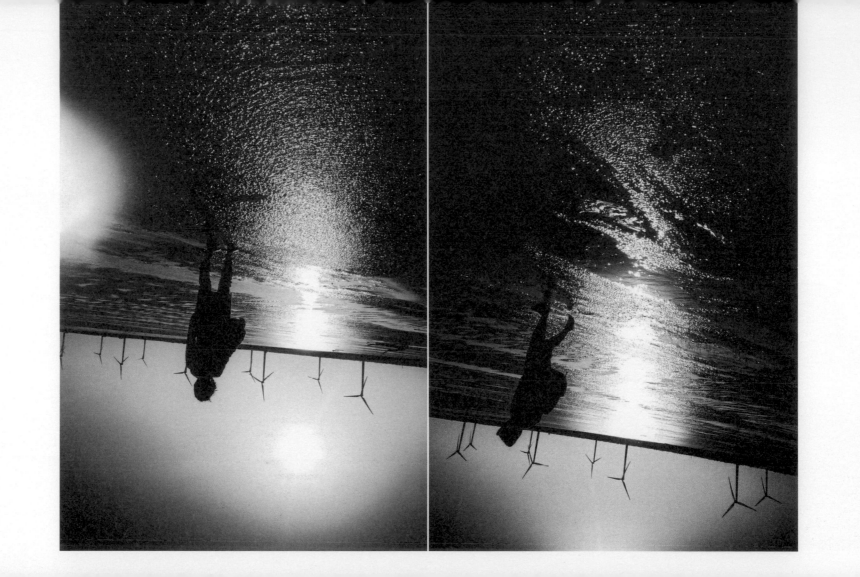

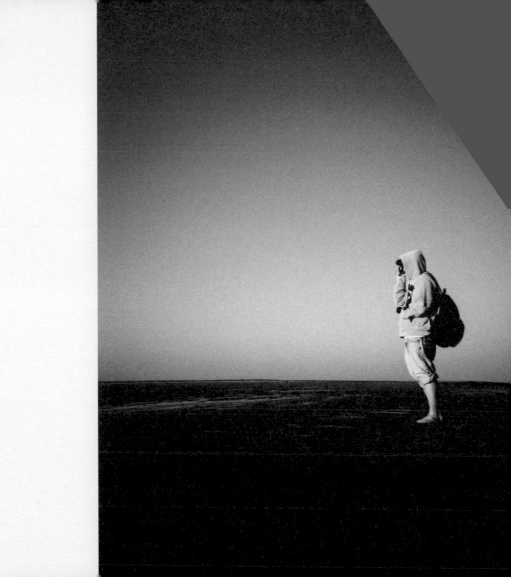

[熱愛] ㄖㄜˋ、ㄞˋ、十分喜愛。做自己｛熱愛｝的事情，發光發熱。

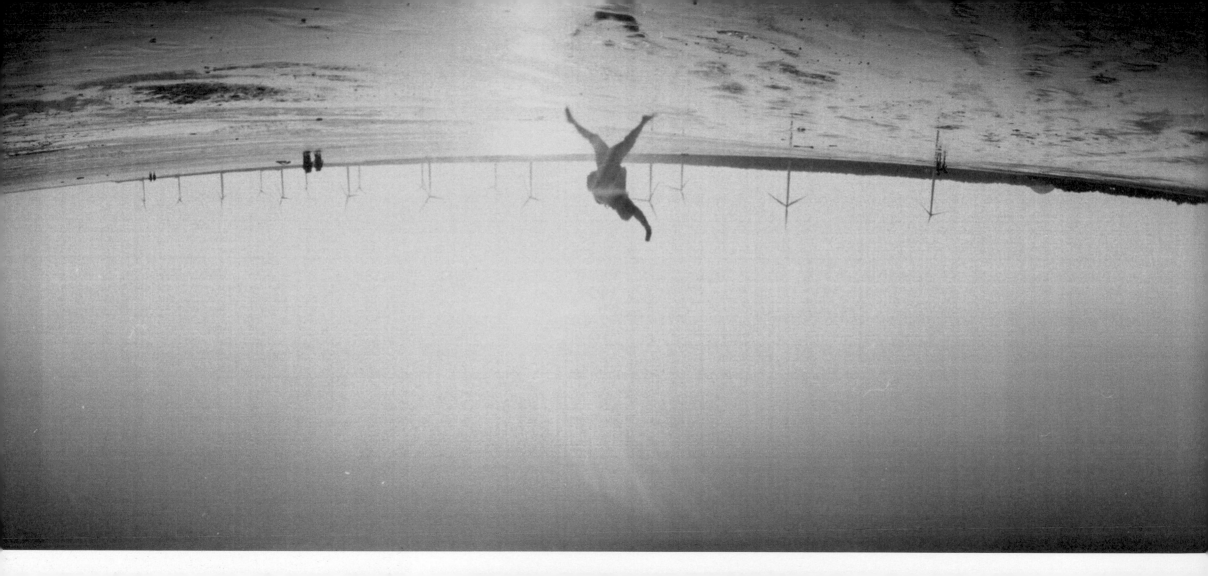

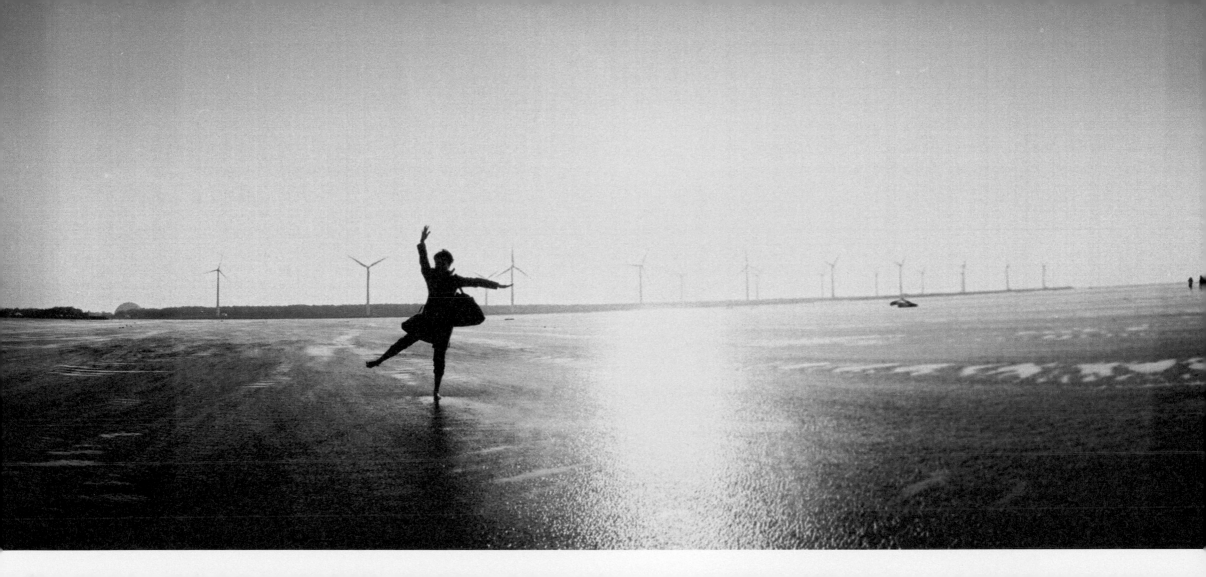

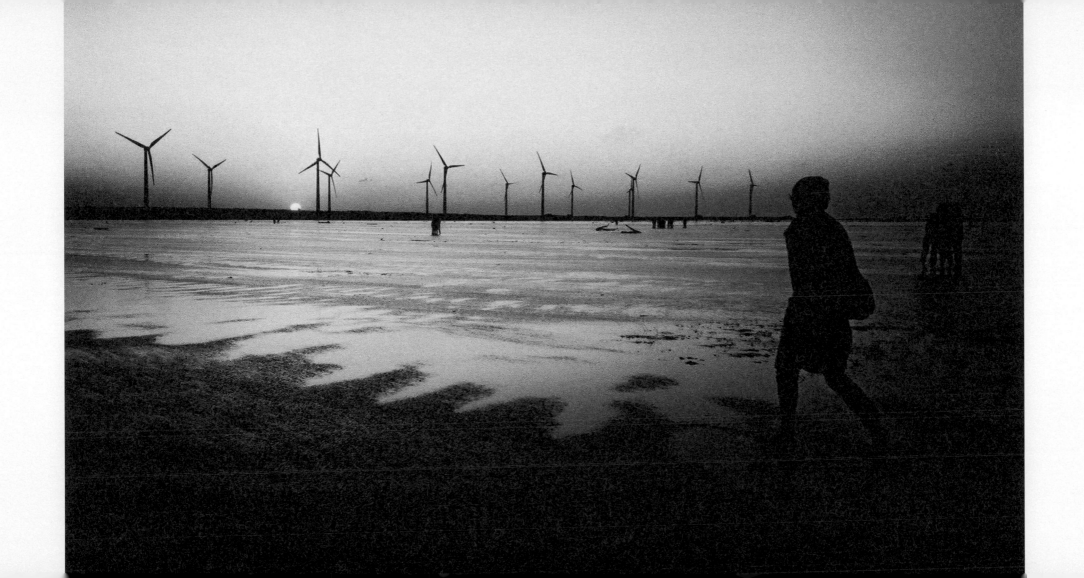

【回顧】ㄏㄨㄟˊㄍㄨˋ 1回頭看；2回想，回憶。做人只能向前看嗎？如果有機會回頭望望，好像也可以，很好。

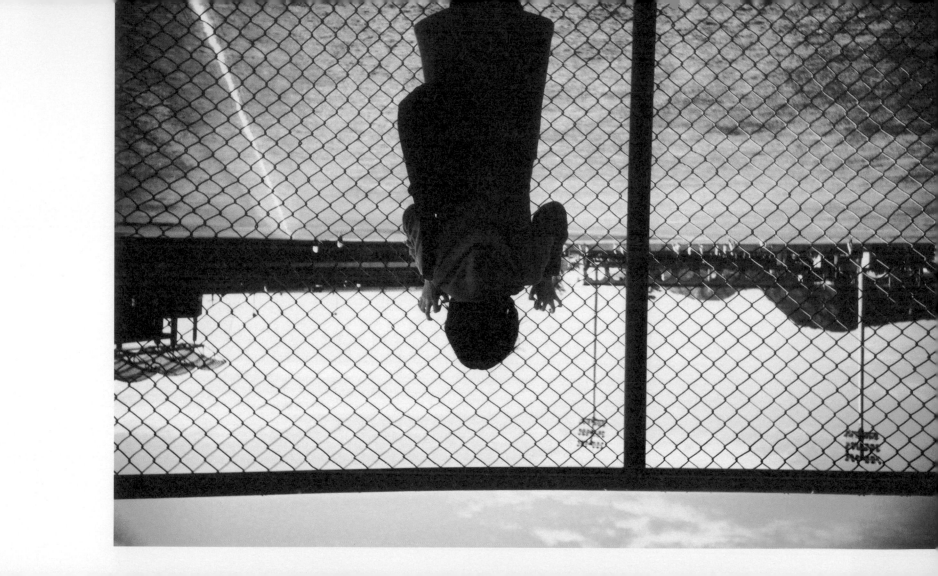

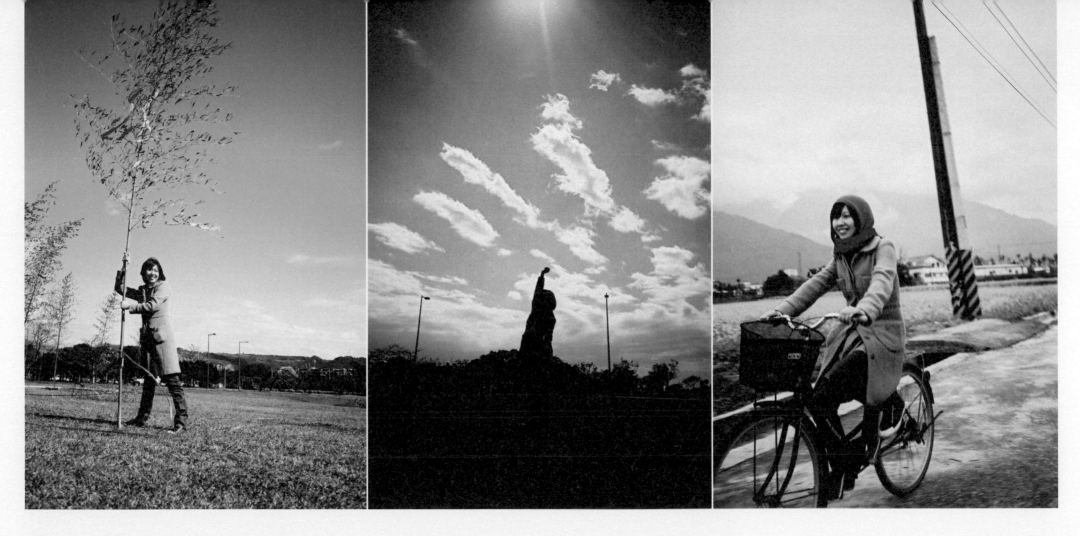

[**報到**]ㄅㄠˋ、ㄉㄠˋ、報告自己已經來到,通常為各種集會的一種到會手續。大家一起向美好的未來,{報到}!

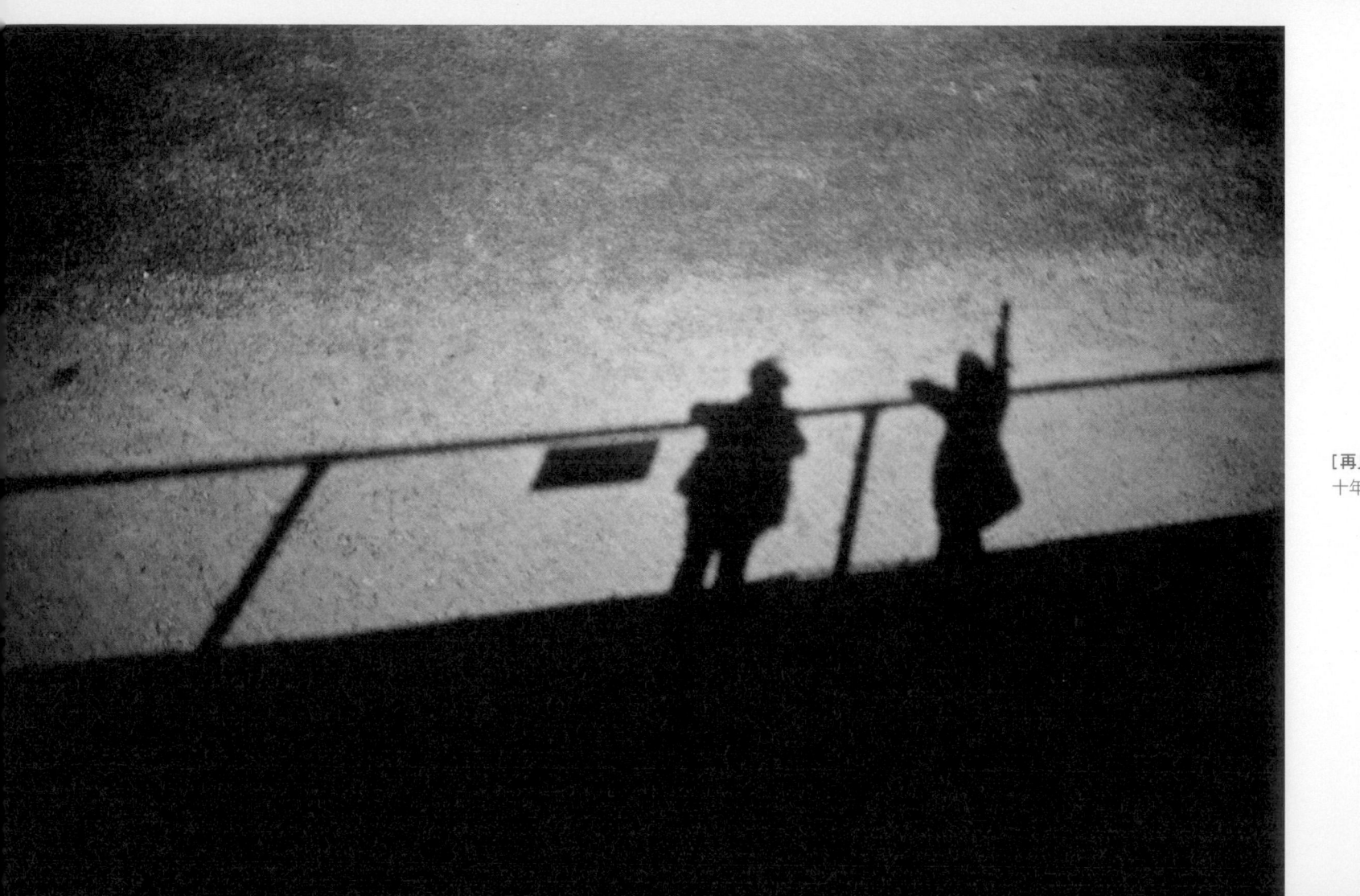

[再見]ㄗㄞˋ、ㄐㄧㄢˋ、[1]再相見；[2]今用為臨別時，希望以後再相見的客套語。
十年後，我們﹛再見﹜囉！？（一定要等那麼久嗎？）

叮咚

DingDong

非攝影高手，
沒有精美的攝影器材，不懂深奧的攝影理論。
只是按快門的勇氣多了點，
熱愛用膠捲的麻煩感，
認真實踐了「別想太多，拍就對了」的遊戲規則。

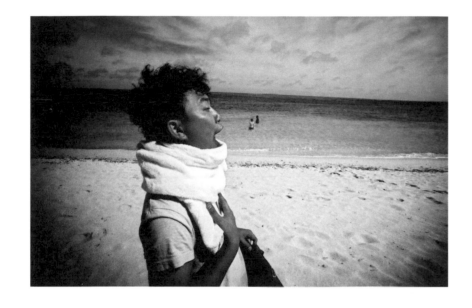

獎
11' 法國 PX3 國際攝影比賽
Portraiture/Wedding 金獎
Fine Art/People_FA 銀獎
Book Proposal(Series Only)/People 銅獎
Fine Art/People_FA 榮譽獎

展覽
09' LOMO 台南新光三越展覽
09' LOMOGRAPHY 展覽新竹新光三越
10' LOMO 同好攝影聯展 @ 高雄新光三越左營店
11' LOMO Travel & Love 攝影展
11' 島夏日日｜台灣沖繩寫真展

其他
09' Punch Party #12 講師
09' Lomo「午少輕狂的愛戀瞬間募集」觸動人心獎 & 靈光一現獎
10' Lomoworkshop｜帶著 lomo 去散步
10' LomoAmigo 專訪
11' 淡江大學攝影社講師

網 頁｜http://www.dingdong161.com/
Flickr｜http://www.flickr.com/photos/dingdong161/sets/
Facebook 粉絲頁｜http://www.facebook.com/dingdongphotography

國 家 圖 書 館 出 版 品 預 行 編 目 資 料

十年 / 李建廷攝影、撰文.
-- 初版. -- 臺北市：大鴻藝術, 2011.07
108面 ; 32×16公分 -- (藝 創 作 ; 3)

ISBN 978-986-86764-7-3 (精裝)
1. 攝影集

958.33 100011418

藝創作
003

十年。
A DECADE

最新書籍相關訊息與意見流通，請加入 Facebook 粉絲頁 | http://www.facebook.com/abigartpress

作者　　　　　　DingDong｜叮咚
企 劃、編 輯　　陳琪惠、賴譽夫
平 面 設 計　　　蔡南昇
行 銷、業 務　　闕志勳

主編　　　　　　賴譽夫
發行人　　　　　江明玉
出 版、發 行　　大鴻藝術股份有限公司 大藝出版事業部
　　　　　　　　台北市106大安區忠孝東路四段311號8樓之6
　　　　　　　　電話：(02) 2731-2805 傳真：(02) 2721-7992
　　　　　　　　E-mail：service @ abigart.com
總 經 銷　　　　高寶書版集團
　　　　　　　　台北市114內湖區洲子街88號3F
　　　　　　　　電話：(02) 2799-2788 傳真：(02) 2799-0909
印刷　　　　　　韋懋實業有限公司

2011年7月初版　　Printed in Taiwan

傻瓜攝影術

傻瓜一號叮咚

壹、原來我也可以拍照？

說也奇怪，大學唸廣告系，同學們人手一台單眼，那時我的室友還是攝影系的學長。身處在那樣的環境，理所當然也該對攝影產生點興趣，但我沒有，更別說買相機了。

大四尾聲，喜歡一個女生，畢業前，還在曖昧期的兩個人一起飛去墾丁玩耍。那時還沒流行數位相機，沒有相機的我們，就在7-11買了一台柯達即可拍拍照。沒想到，我們兩個共同擁有的第一台相機，拍出來的照片出乎意料地好看！那時我才意識到「原來我也可以『拍照』？」

後來，「曖昧女孩」成了我的老婆，而我拍照的這十年，大多圍繞著她……。

貳、簡單到死的傻瓜攝影術

用底片拍照的是傻瓜!?

數位相機當道，機種越來越多，功能越來越強大。拿著我那破爛的輕便型相機出門拍照，遇到那些數位「大砲手」，有時候是會覺得有點不好意思。買底片、沖底片又得花不少錢，有時候的確會有「如果沖洗費用累積起來，就可以買很棒的數位相機了」的念頭跑出來。但，實在看不慣數位相機相片顏色的我，也不想花時間、精力學修圖，所以，就這麼一路玩到「底」囉！

失敗?完美?

因為不懂調整光圈快門，所以我愛用的相機都是全自動的「傻瓜相機」。因為不想花時間理會、調整那些惱人的數字，反而有更多時間用心感受當下，尋找更多角度、捕捉瞬間。我認為，一百分的完美不如八十分的真誠記錄。光圈快門完美地調整好了，而被攝者也笑僵了；即使拍下失焦晃動、人們眼中的「失敗」照片，但我覺得那樣失

敗的微笑，才是所謂完美的無價之寶！

參、傻瓜才跟著學的傻瓜攝影術

一山還有一山高，器材不如人沒關係，我歸納了自己用傻瓜相機拍攝的七個「小撇步」。

TIP1 改變角度

「嘗試改變拍照角度」就是你的第一步！LOMOGRAPHY黃金十戒中，其中有一條戒律是「將你的相機放在屁股的高度拍」。將相機放在不同角度拍攝，甚至連觀景窗都不看，或許就會拍出你從沒想像過的光景。只要試著改變拍照角度，自然就能拍出與眾不同的照片。

將相機放在桌子與椅子上拍

如果你已厭倦仰角四十五度自拍，試著將相機放在桌子或椅子上拍。

這是我手持相機拍照沒有靈感時，一定會嘗試的拍攝方法。

「同一場景、不同角度」遠近拍攝練習

練習改變角度的另外一個方式，就是「在同一場景，用四個不同角度拍攝」。這可以讓你練習發想如何拍攝出四種不同的可能性。

最糟也最棒的拍照習慣

我個人最糟也最棒的拍照習慣就是不看觀景窗，我常用拿相機的手掌心練習瞄準被攝物，因為有些角度是沒辦法透過看觀景窗拍攝的。除此之外，用手掌心瞄準，被攝者比較不容易發現，這樣狀況下拍攝的照片也最自然！

我喜歡拍人，不單純喜歡拍人的表情，更喜歡拍「場景中人的模樣」。記錄場景中人的樣貌，照片會傳達當下的氛圍，那樣的氛圍，

正是感動觀者最重要的因素。

掌握「先大後小」的原則

我習慣將場景看成「大」，人物的表情、動作看成「小」，拍攝以大場景為主，再利用小人物做點睛的動作。我發現很多剛接觸攝影的朋友，會從靜物（或近物）開始拍起，拿著剛買來的單眼相機，小心翼翼地瞄準觀景窗拍攝。我總覺得，忽略掉身處的大場景好可惜，雖然我知道近距離瞄準也是學習的過程之一，但每每看到著魔於近物瞄準的朋友，都好想拍拍他們的肩膀，請他們抬起頭來看看自己身處的美麗世界。

觀察，然後學習想像

每次我走入一個新的場景或空間中，我會先環顧四周並觀察身處其中的人們正在做什麼？如果可以在裡面自由走動更好！

究竟要觀察什麼呢？跟大家分享我觀察的兩個重點，一是「光從哪裡

來?」。因為拍照是光的遊戲，這會影響我取鏡的角度。第二個重點是「顏色在哪裡?」。我喜歡鮮豔的顏色，紅、黃、綠這三種顏色最吸引我，所以我也會注意一下現場的顏色。

學習想像，就是學習想像「人」應該要有什麼樣的動作與姿勢，在畫面中才有趣動人。例如，我到海邊，想拍出「開心」的照片，此時，我就會開始「想像」哪些動作肢體是可以表現出「開心」的感覺，然後試著去捕捉。

初學者的「直式拍法」

剛開始拍照，有很長一段時間習慣拍攝直式照片。拍攝直式的相片效果很好，原本我以為這是自己的個人偏好。現在回頭看，發現原來直式拍法，能讓拍攝重點變得更清楚。因為直式拍攝時，左右背景的佔比較小，如果再搭配「由下往上」拍，背景更加單純，拍攝主體當然

就會輕易地顯現出來。

請遵守「減法公式」

十年經驗累積下來，發現攝影是一門「減法」的學問。好的攝影者不貪心，不會在一張影像中傳達多種意念。不該出現的，都該消失！要拍好照片，沒別的，先好好練習「減法的藝術」。

TIP4 喜歡就身在其中

身體力行去拍！

如果你喜歡這個景，就要走進去，融合為景中的一部分。喜歡，就該身在其中啊！喜歡海，就該義無反顧地踩進浪裡去，甚至泡進去，把相機裝進防水袋帶下去拍。當你用身體親身實踐拍攝，更能拍出當下的情緒與氛圍！

順著光拍理所當然，但我更喜歡逆著光拍。逆光拍剪影，拍光線過曝，照片氛圍完全不一樣。很多好看的日系廣告與電影劇照，都大量使用逆光的技巧，所以我總覺得，逆光拍照「好青春啊！」

逆光拍剪影

很多朋友不喜歡逆光拍的原因是因為臉會黑，我倒覺得用身體的動作取代人的表情，別管臉，就拍剪影吧！剪影，也可以拍得可愛又有趣。

有一種照片很吸引我，這種照片具有「瞬間的魅力」，彷彿凝結了當下在作品裡，這樣擁有瞬間魅力的照片總讓我倒抽一口氣。

傻瓜相機不能調整怎麼能拍到瞬間？我常利用「半按快門」讓相機作

「準備動作」，然後再瞄準拍攝。這樣，有可能讓快門再快一點，有點像賽跑者小半蹲的預備動作。

肆、傻瓜才用底片

TIP7 增感沖洗

「增感」是我最常用的沖洗技巧。如果想讓照片顏色濃郁、別具風格，我就會用增感。

如何增感？簡單地說，找一台可以設定ISO值的相機，將相機的ISO值設定高於底片的ISO值。這樣的設定會讓底片曝光不足，所以請沖洗店沖洗時，要將曝光不足的部分補償回來，這就是增感。

例如，用ISO值100度（ISO值為底片的感光度，底片外紙盒都有標示，市面上常見的有100度、200度與400度）的底片拍攝，將相機

設定在ISO值200度，送沖洗時，就必須請老闆幫忙增感一格（也稱+1）。同理，如果使用ISO值100度的底片，相機設定為ISO值400度，沖洗時就必須增感兩格（也稱+2）才能達到正常的曝光值。

常用的增感時機

1.光線不足時

室內的光源常不穩定，如果沒帶高感光度的底片，又不想使用閃光燈，我就會用增感去彌補曝光不足。原則上增感可以讓作品整體變亮，但有時會使反差更大，暗的地方很暗，亮的地方很亮，不過我個人更愛這樣「凸槌」的意外效果。

2.想要濃郁風格時

想要作品的色彩濃郁，也可以使用增感技巧。我習慣用LOMO LC-A配上Agfa vista 100底片再增感一格，這樣的組合，成像濃郁、暗角明顯。

注意事項

■ 增感技巧會讓相片的粒了變粗，如果你喜歡細緻的影像，增感可能不適合你。

■ 沖洗前請先詢問沖洗店。不是每家沖洗店都願意幫忙增感，有的店家會額外收取增感的費用，一般來說，沖洗一捲底片增感一格會多加十元。

TIP8 正片負沖

「正片沖負」可說是「最美麗的錯誤」。要認識正片負沖得先了解什麼是正片？什麼是負片？負片就是市面上最常見販售的底片，便利商店或一般照相沖洗店即可購買。其最大特色就是光線容忍度高，所以非常適合一般生活攝影，這也是它普及的原因。正片，一般也稱作幻燈片，就是可以在投影機上播放給大家看的那種。正片成像色彩鮮豔、飽和，且立體感佳，所以很多專業攝影師喜歡用正片拍攝。沖洗正片需使用沖洗正片的專用藥水，同理，沖洗負片也要用負片藥水；而使

用沖洗負片的藥水沖洗正片，這就是正片負沖，簡稱「正沖負」。

正沖負會讓相片色調變調或放大，藍色可以變得更藍，紅色可以紅到超現實。以正常攝影美學觀點看，正沖負會被視為色偏，而且影像粒子太粗。但近年正沖負這種偏色的獨特美感，深受年輕人喜愛，加上許多 LOMOGRAPHERS 大量使用這種沖洗方式，因此逐漸被大眾認同。

一開始還抓不到正沖負技巧的我，幾乎每捲都是讓我臉色鐵青的慘綠收場。後來透過前輩 Jeansman（知名 LOMOGRAPHER）的指導與分享，終於慢慢地掌握了正沖負的訣竅。

我最常用的正片負沖組合

Kodak Elite Chrome 正片 ＋ 富士沖印系統。Kodak Elite Chrome 這支

底片應該是目前市面上最容易取得，價格又平實的正片。推薦新手玩

正沖負使用這個組合，成功率很高！

找到對的沖洗店

剛接觸正沖負都慘綠失敗，不是因為選錯底片，也不是拍攝技巧有

誤，而是沒有找到對的沖洗店。正沖負與沖洗店的掃描器設定有關，

我個人比較推薦富士系統的沖洗店。大家可以多試幾家，慢慢找出適

合自己的「專門店」。

如果，你之前拍攝的正沖負照片，沖出來跟我初期的作品一樣是綠到

不行的狀態，建議你拿已經沖洗出來的底片，換家沖洗店重新「掃

描」一次，搞不好會掃出完全不一樣的結果喔！

伍、傻瓜才用傻瓜相機

接觸底片相機後，經歷了一段瘋狂收集相機的時期。當時因為迷戀LOMO相機，只要相機機身印有LOMO字樣的，就無法自己地想買下來。我會上LOMOTW討論區看最近有哪些相機被討論，然後到ebay搜尋搶標，最高紀錄同時擁有十台LC-A與五台8M。

現在的我，不再那麼瘋狂。設計特別的或合用的才留下來，用不慣的或拍出來照片不合胃口的，就放上網路轉賣。一台新相機的試用期絕不超過三個星期，試拍一、兩捲底片後，就會決定是否收藏或賣掉（笑）。

我最常用的相機

1. 輕鬆拍出風格化作品的 LOMO LC-A

LC-A外型好看，光圈只需設定在 Auto（自動）。注意一下焦距，就可

輕易拍出擁有迷人暗角的照片。

2. **最傻瓜、最讓人放心的 olympus μ[mju:]-II**

這台相機是從老家翻出來的，雖然外型不是很好看，但是它很輕巧，可自動對焦，具生活防水功能，又有 F2.8 大光圈，這些條件都能讓你在很惡劣的光源條件下輕鬆拍攝，甚至還可以不用閃光燈，即可拍出迷人色調。最重要的是，它的單價實在不高啊！

3. **全景收納 LOMO HORIZON Kompakt**

會注意到 Horizon，是因為歌手陳綺貞用 Horizon 拍了一系列很特別的唱片封面。它的光圈固定只有一種，快門只有兩段，一是戶外／陽光用，一是室內／晚間用。只要裝好底片，到陽光充足的戶外，開始按快門就好了！

陸、你已正式成為傻瓜一族

曾經，我也擁有過「偶像情節」，看陳綺貞拿哪台相機，拍了什麼好看相片，就想擁有一樣的相機。那時的我，期待擁有同樣相機後，就可以拍出一樣迷人的照片。但購買相機，其實只是一個起點，日後還是要慢慢地在拍攝過程中，認真學習構圖，了解底片特性，作更多拍攝的嘗試，才能真正拍出好照片。千萬，別讓「購買相機」成為你攝影路上追求的目標與終點。

「相機的好壞」真的不是決定作品優劣最重要的因素，每個人都可以善用自己能力所及可購買的相機，盡情享受拍攝過程，在過程中構築起自己獨有的拍攝風格，這才是真正影響你作品動人與否的關鍵。

所以，拋開對「攝影」的恐懼，丟掉追求器材精良的執念，開始用最簡單的方式，記錄你熱愛的人、事、物，跟著我們一起開始「傻瓜攝影」吧！

傻瓜相機

通常指容易操作，針對一般人設計的小型全自動相機，又稱輕便相機。只要將鏡頭對準被攝物後按下快門鈕，相機便會自動完成拍攝，如此簡單的動作「連傻瓜都會做」，因而有「傻瓜相機」的稱號。